惟永寿二年
青龙在涒叹
霜月之灵皇

惟青龙
霜龙之
月在灵
涒君皇

永寿年

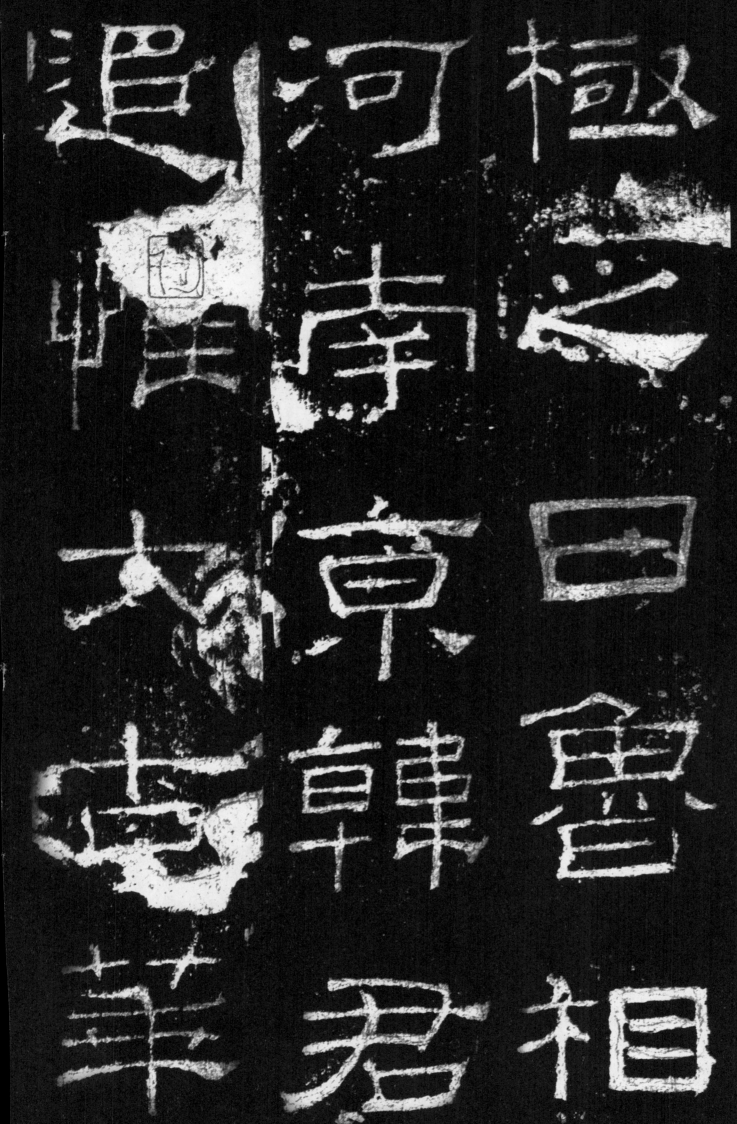

追　河　极
惟　南　之
大　京　曰
古　韩　鲁
华　君　相

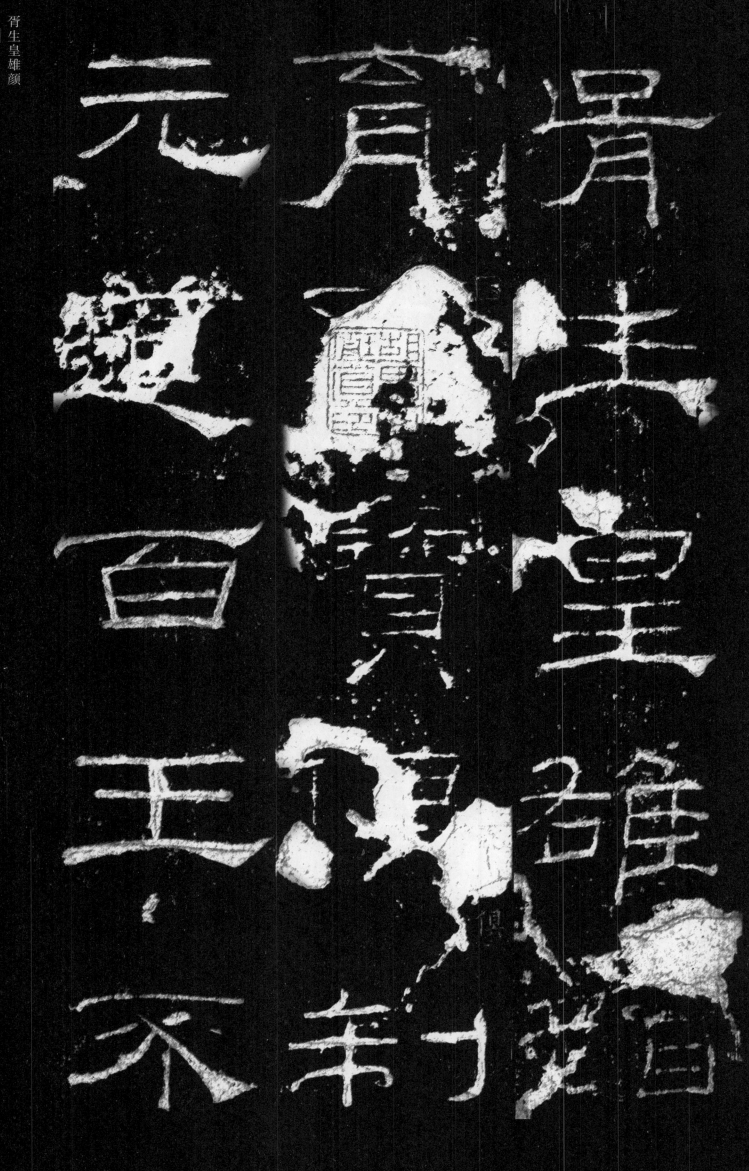

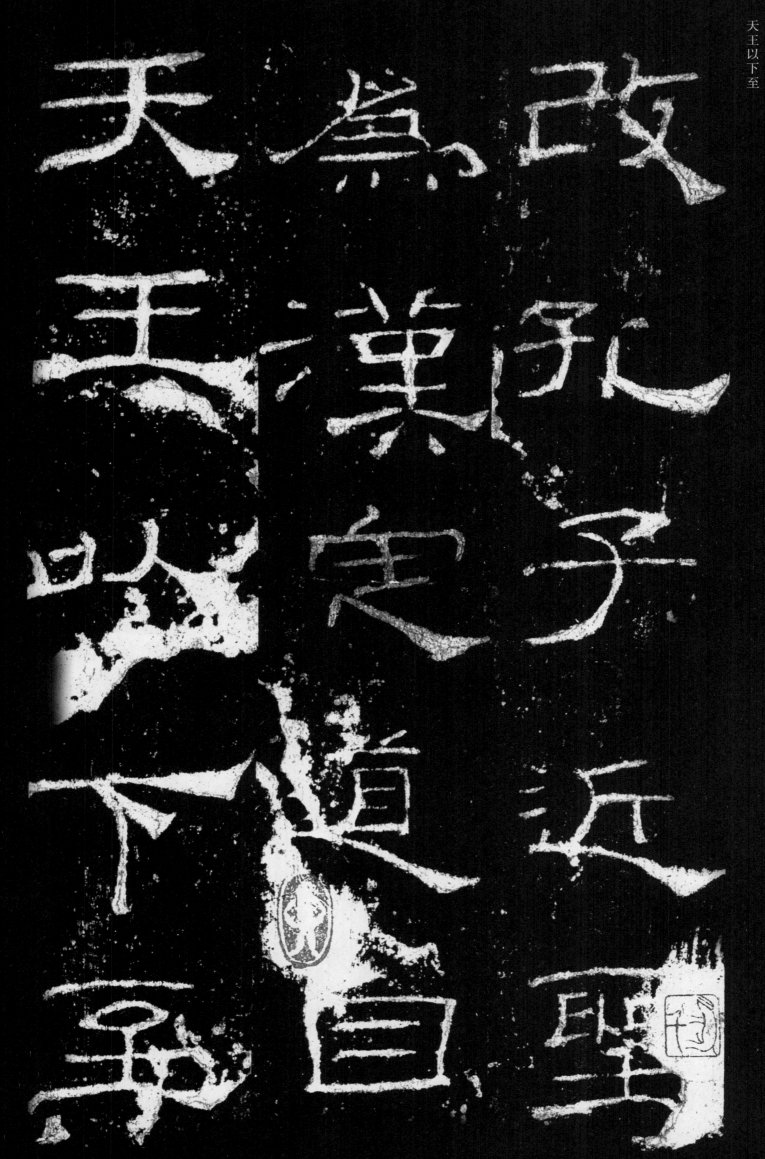

墨客
MOKE
SHUFA XILIE
CONGSHU

书法系列丛书
SHUFA XILIE CONGSHU

中国历代名碑名帖原碑帖系列

韩敕碑

刘开玺 编著

黑龙江美术出版社

出版说明

汉鲁相韩敕造孔庙礼器碑，又名韩敕碑、修孔子庙器碑碑等。东汉永寿二年（一五六年）刻。原存山东曲阜孔庙同文门，一九九八年移入汉魏碑刻陈列馆，与乙瑛、史晨合称庙堂三巨制。碑高二百三十四厘米，宽七十八点五厘米，厚二十厘米。碑额圆形，无字，无饰。四面刻字，碑阳十六行，其中正文十三行，行三十六字；碑阴三列，列十七行；左侧三列，列四行；右侧四列，列四行。碑文内容是记述鲁相韩敕修整孔庙、置办礼器事。

此碑用笔变化多端，遒劲刚健；书势气韵沉静肃穆，典雅秀丽。碑阳结体工整方纵，大小均匀，左右规矩，法度森严，平正中见险绝。碑阴则更为自然灵动，意趣盎然。此碑为东汉碑刻书法中的经典之作。

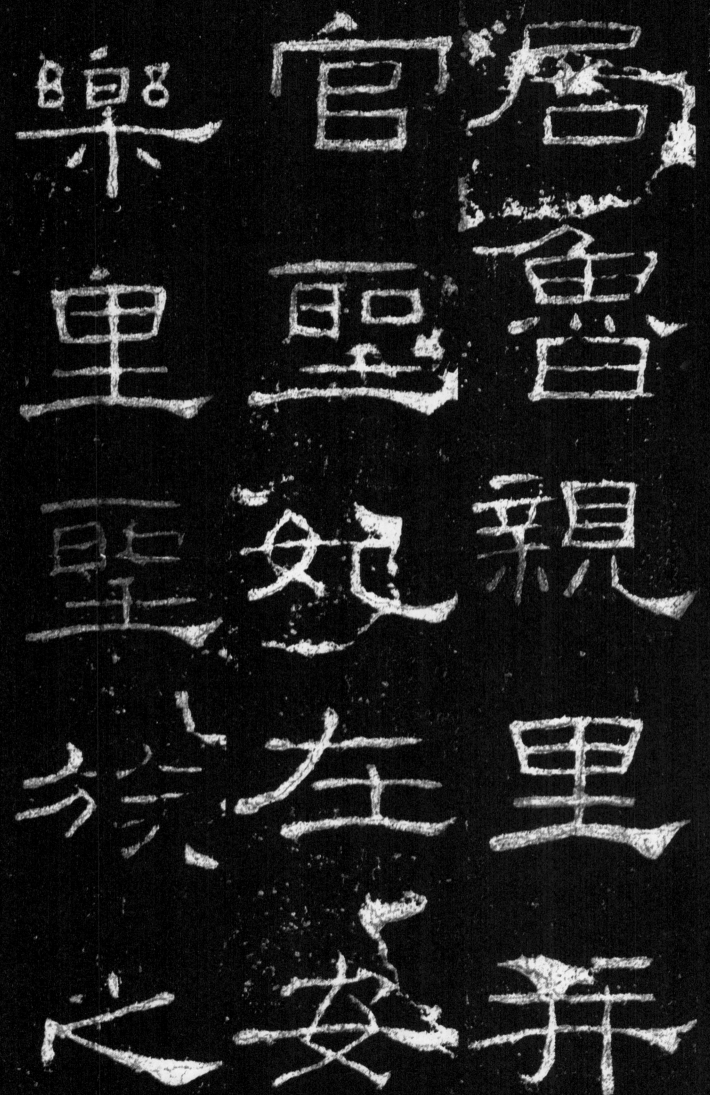

亲礼所宜异
复颜氏并官
氏邑中縣发以

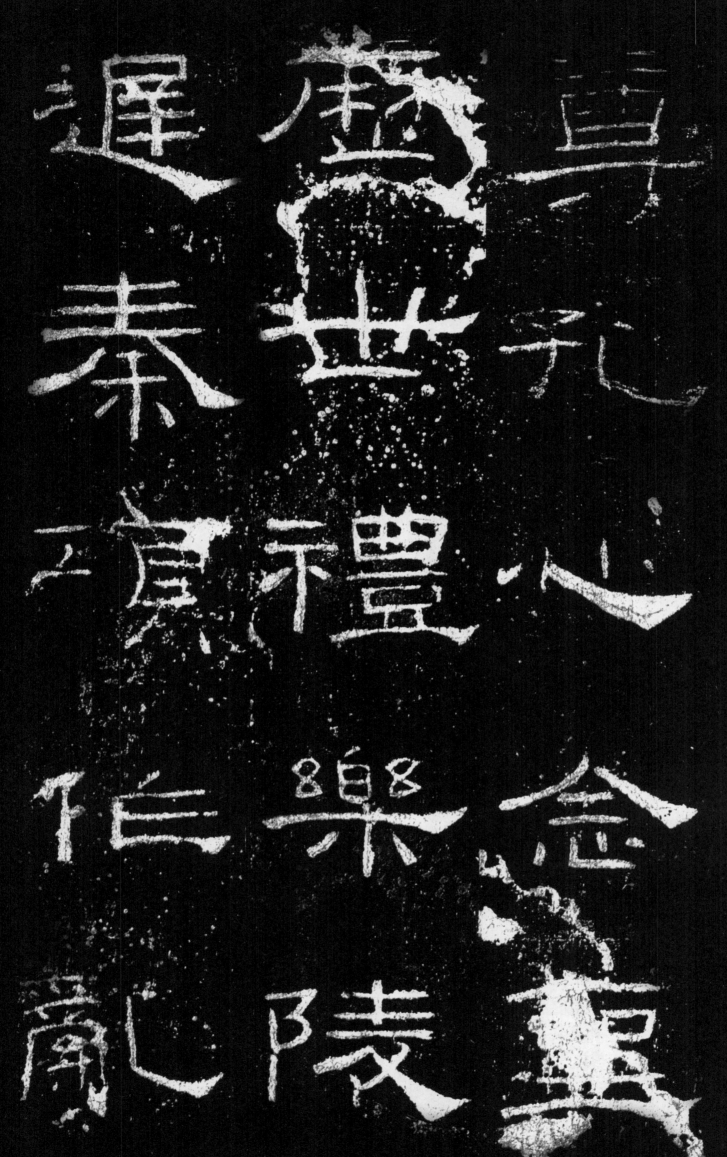

聖道愛

興睦尊

復德圖

糧雖書

地殷倍

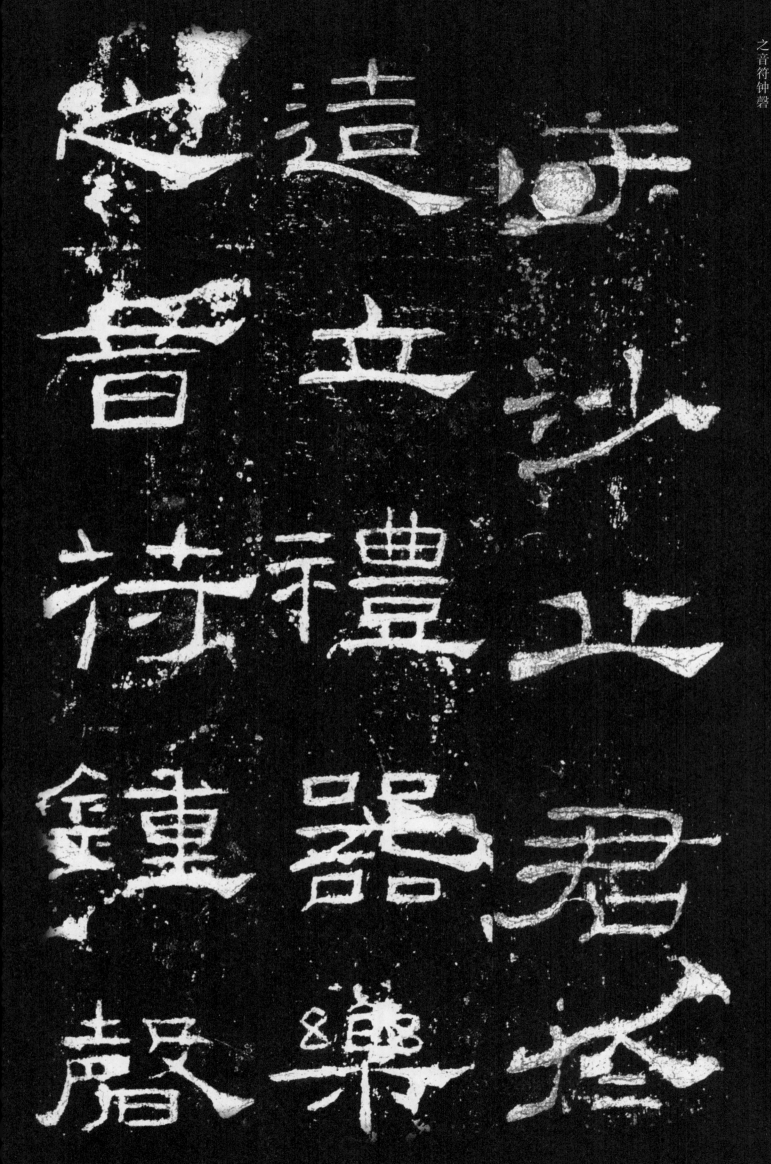

瑟

觚 鼓

邊 爵 雷 洗

柷 鹿 柤

禁

箄 桓

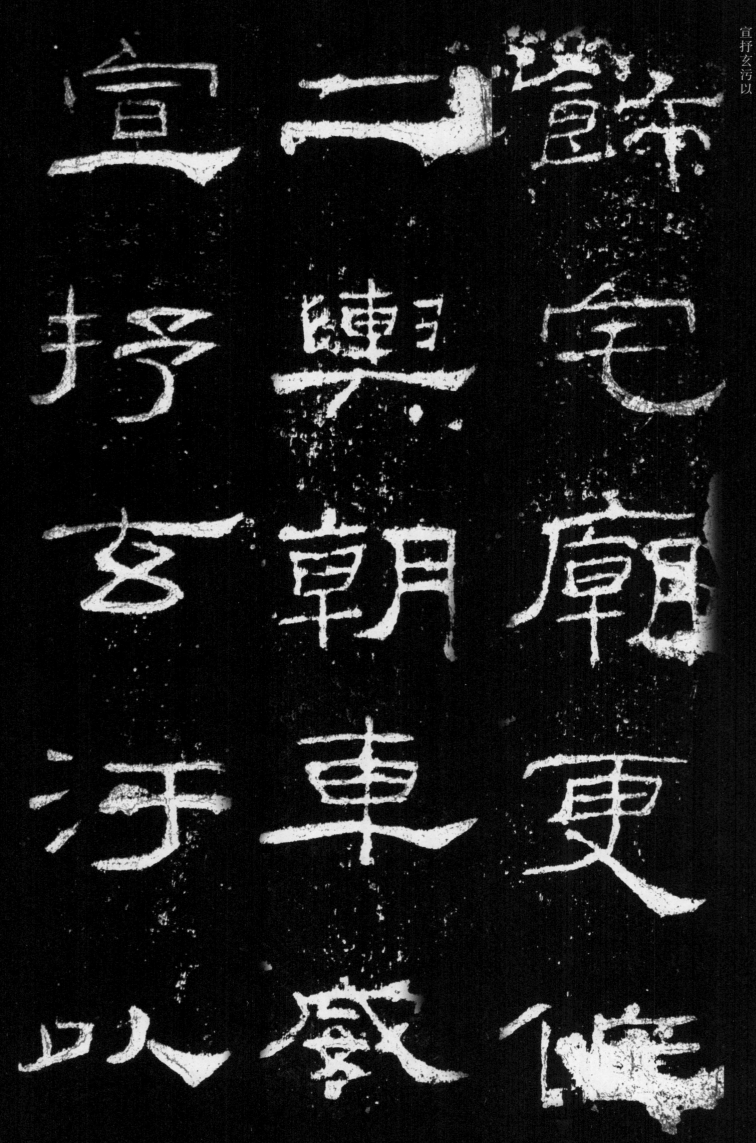

饰宅庙更作
二舆朝车威熹
宣抒玄污以

二

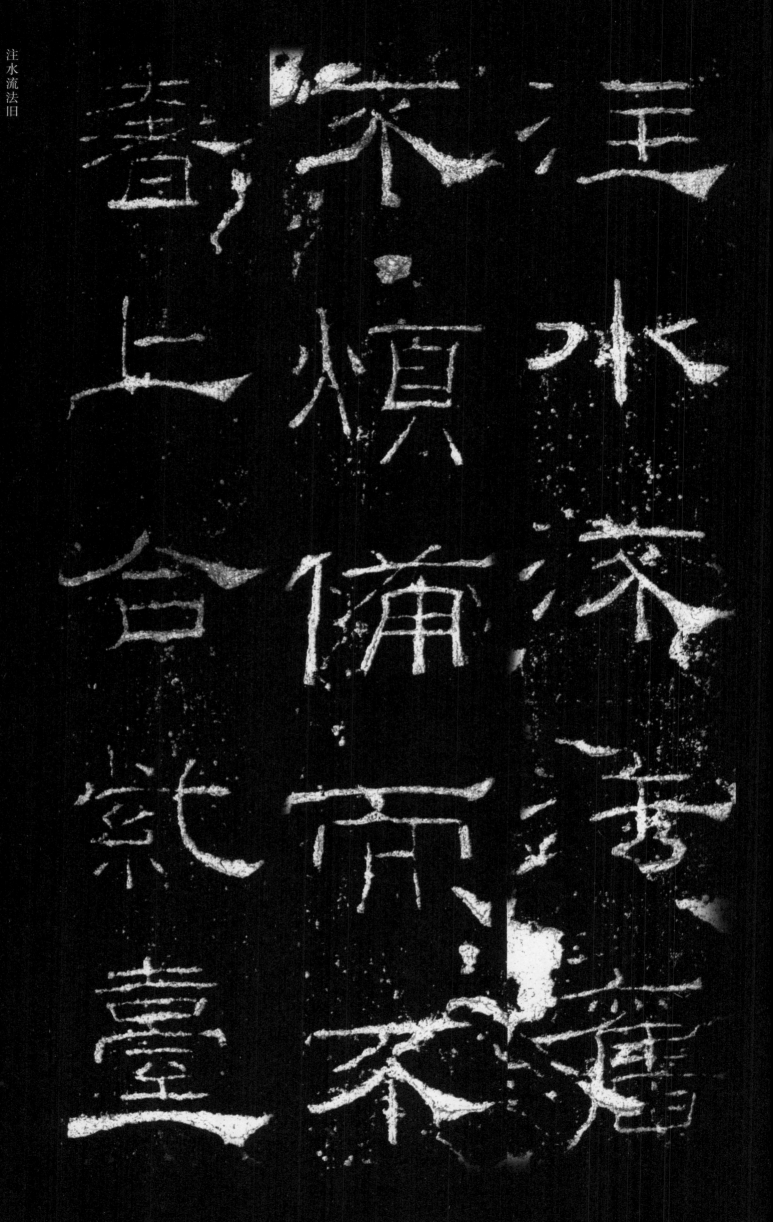

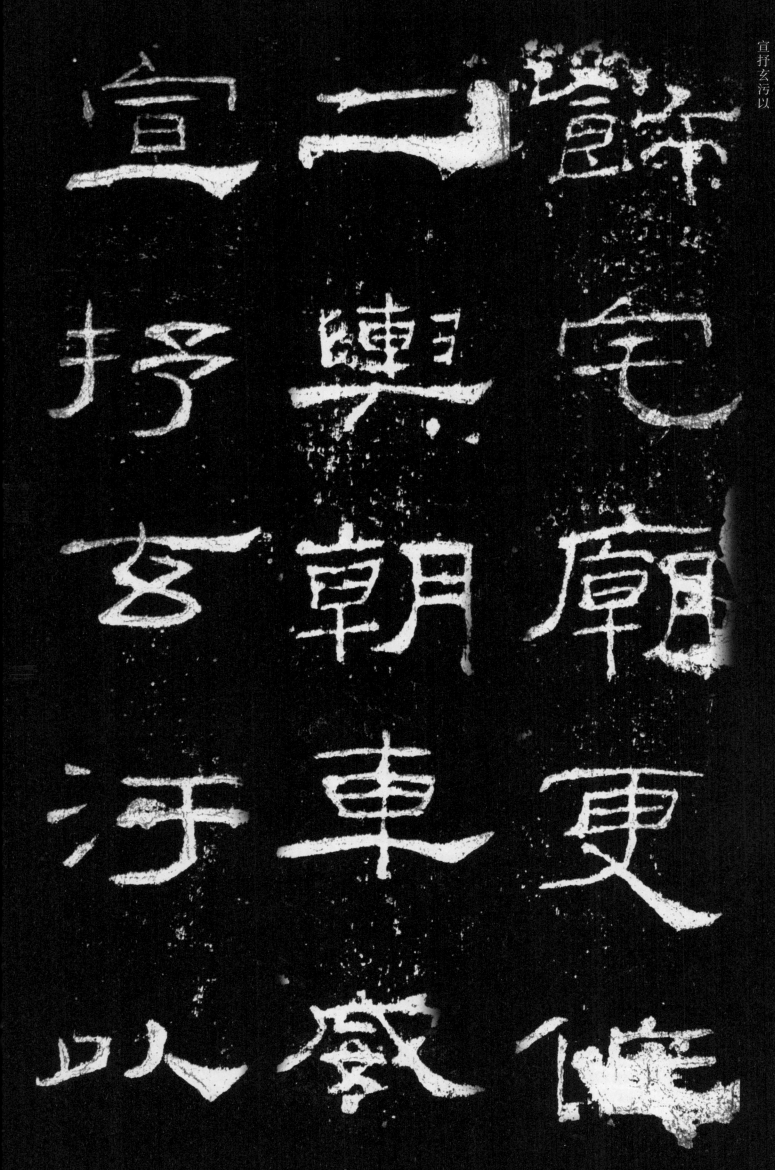

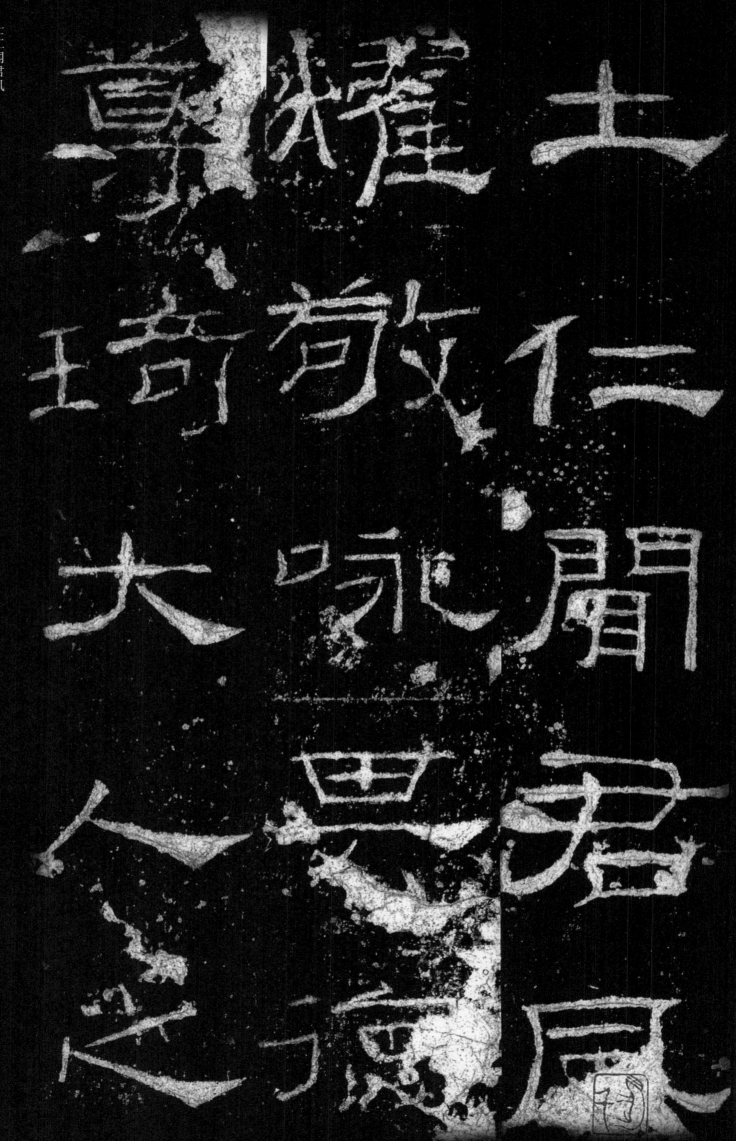

紀傳億載

乃奔卷並基

意逴弥彊

意億

意思

文
曰
皇
戏
统
华
胥
承
天
画
卦
颜

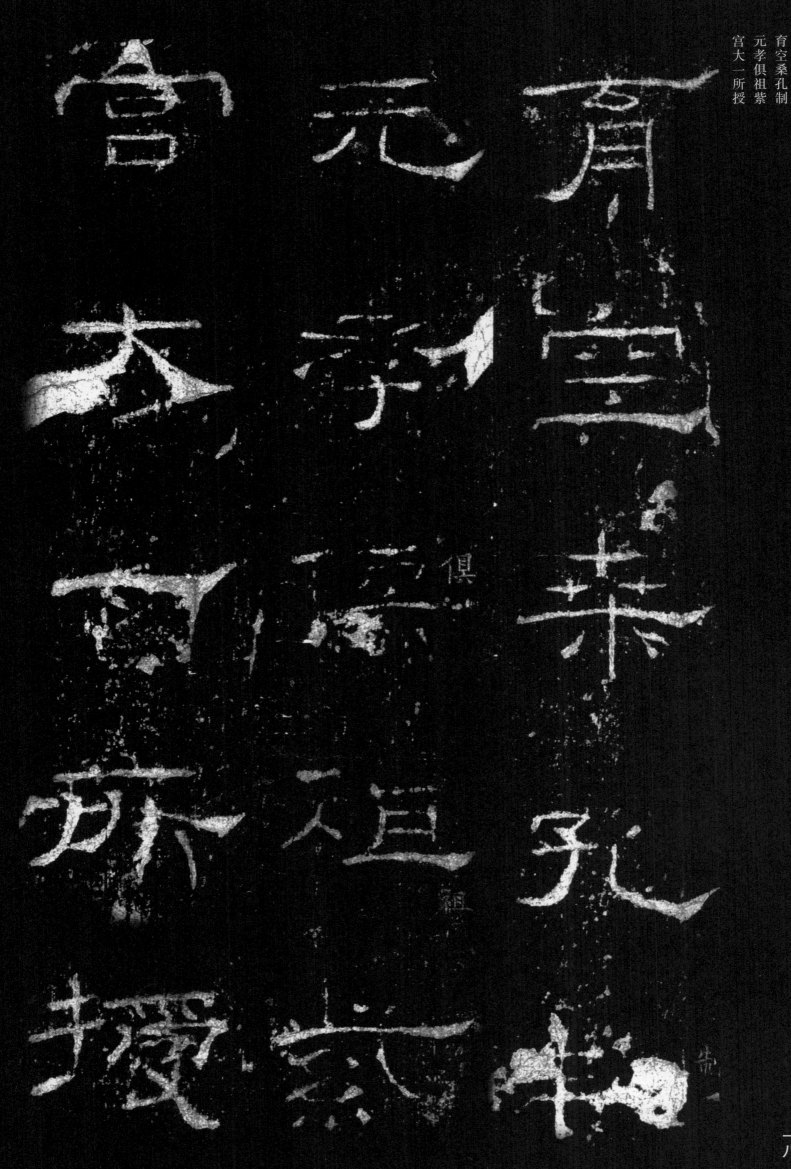

前閤九头以
斗言教后制
百王获麟来吐

前　斗　蕭
閤　言　屘
九　教　九
頭　　　頭
以　　

百　復　百
麟　　
秉

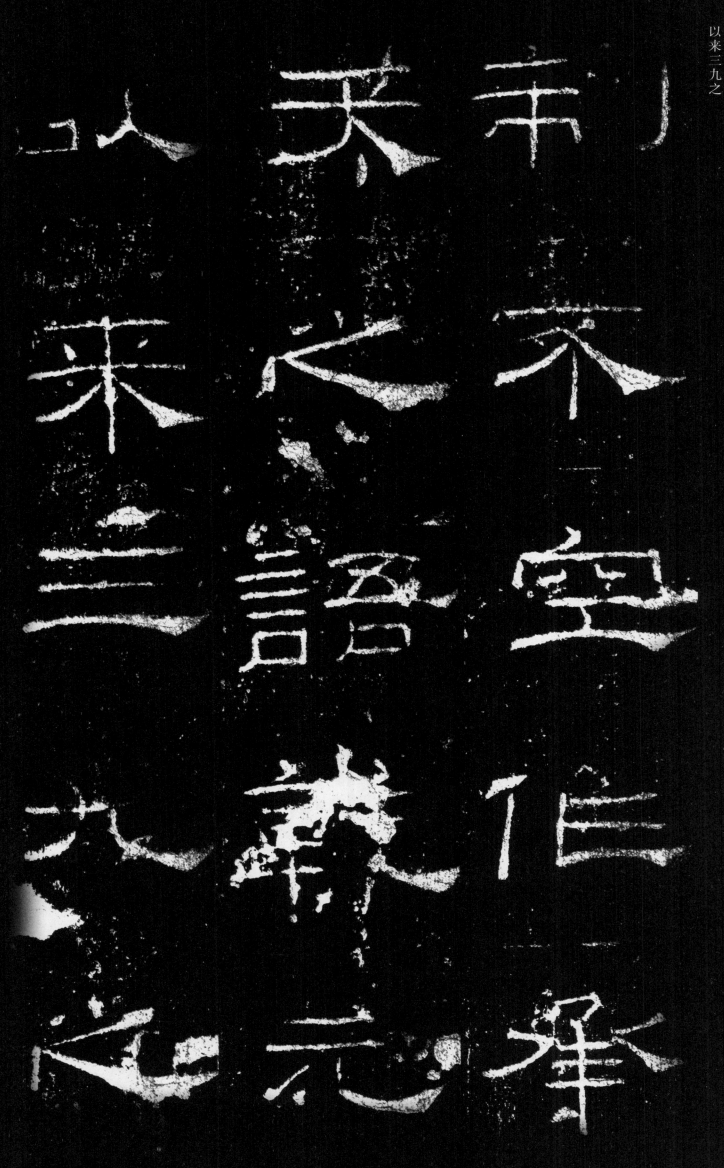

制不空作承
天之语乾元
以来三九之

制不空作承
天之语乾元
以来三九之

二〇

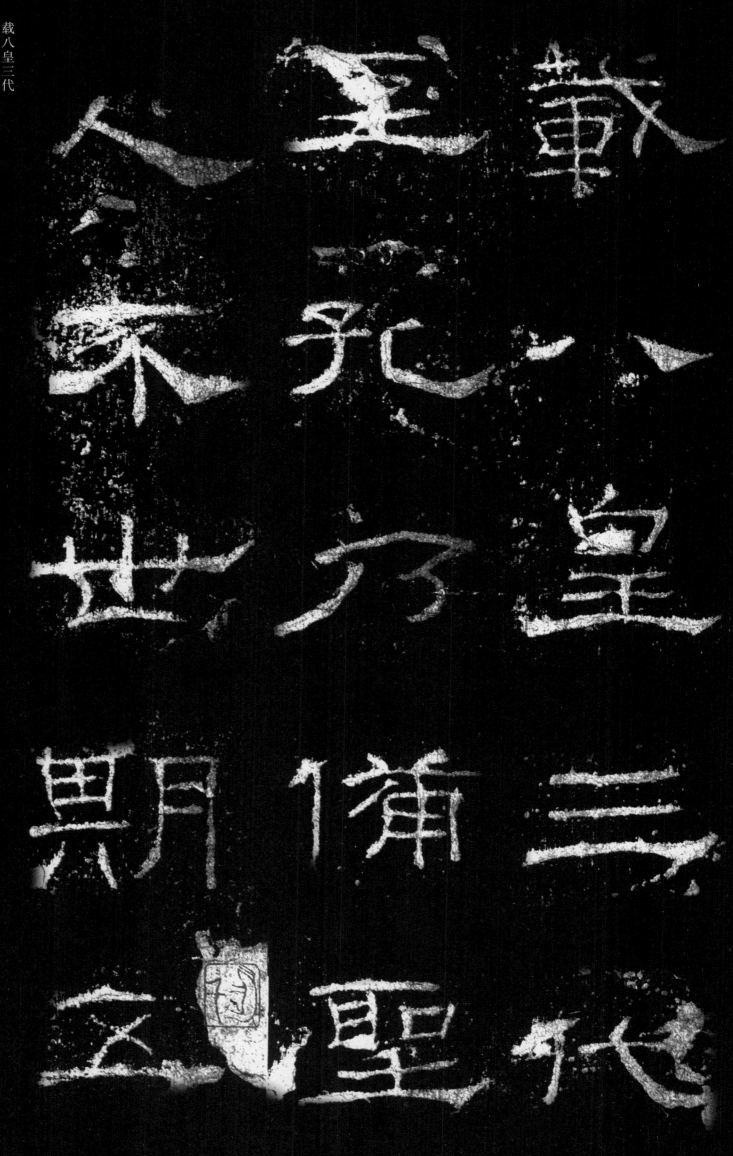

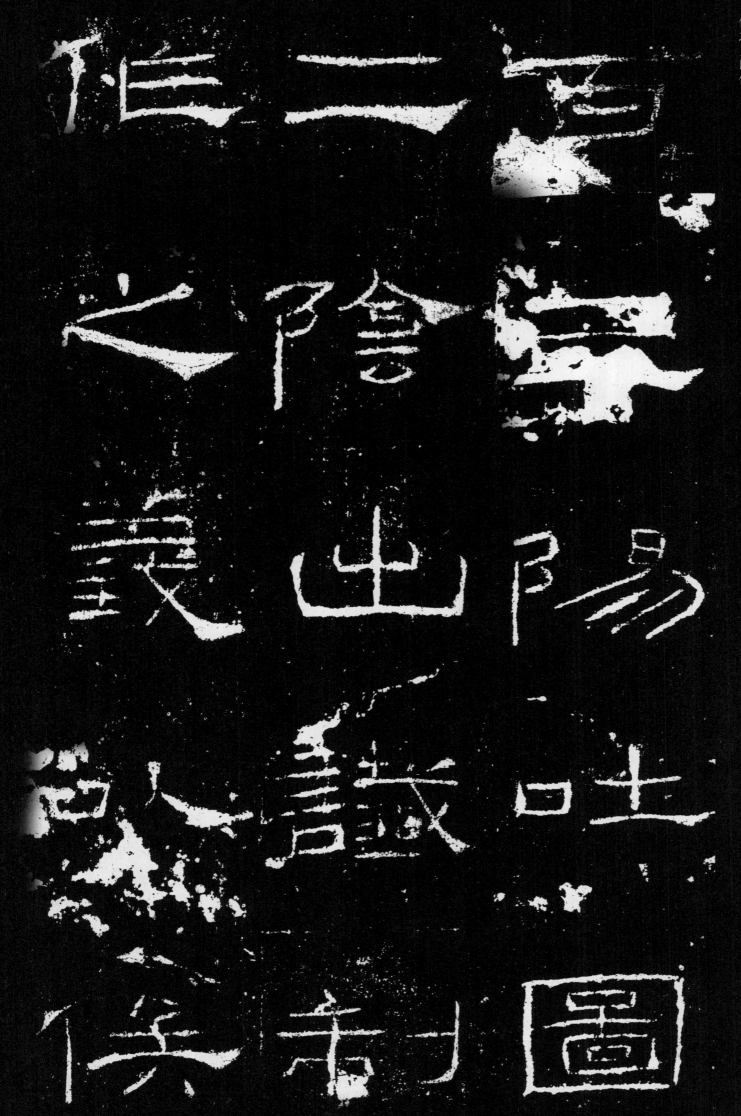

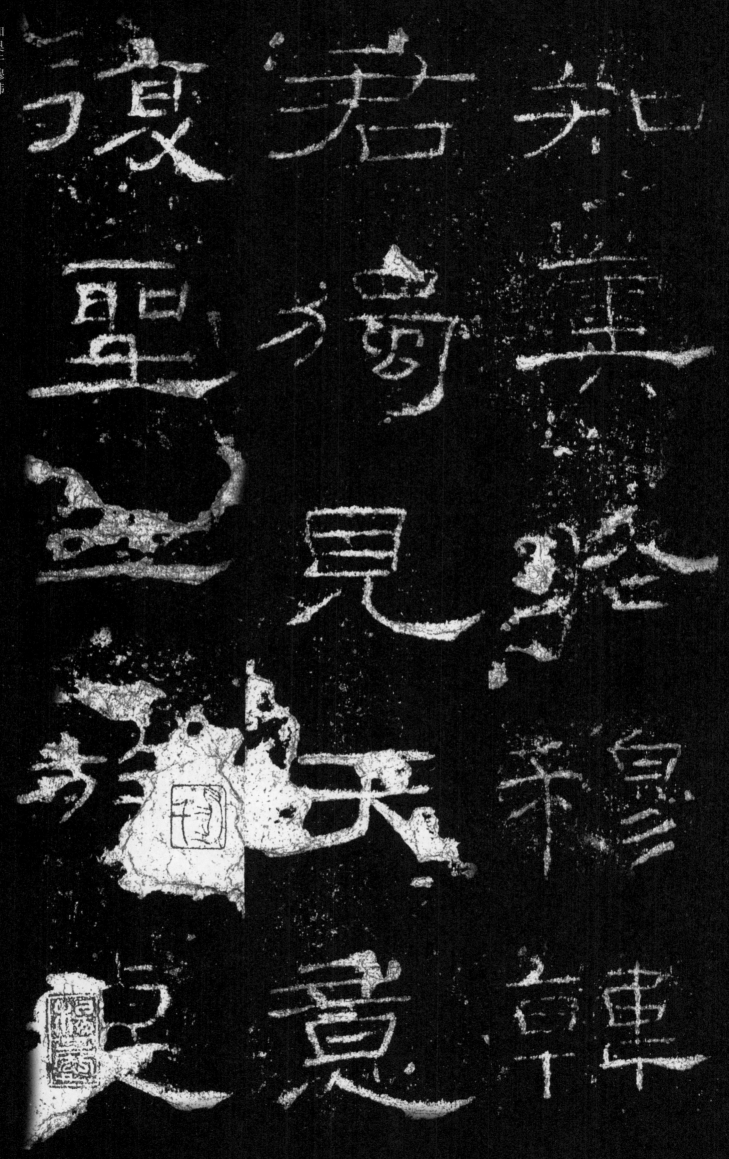

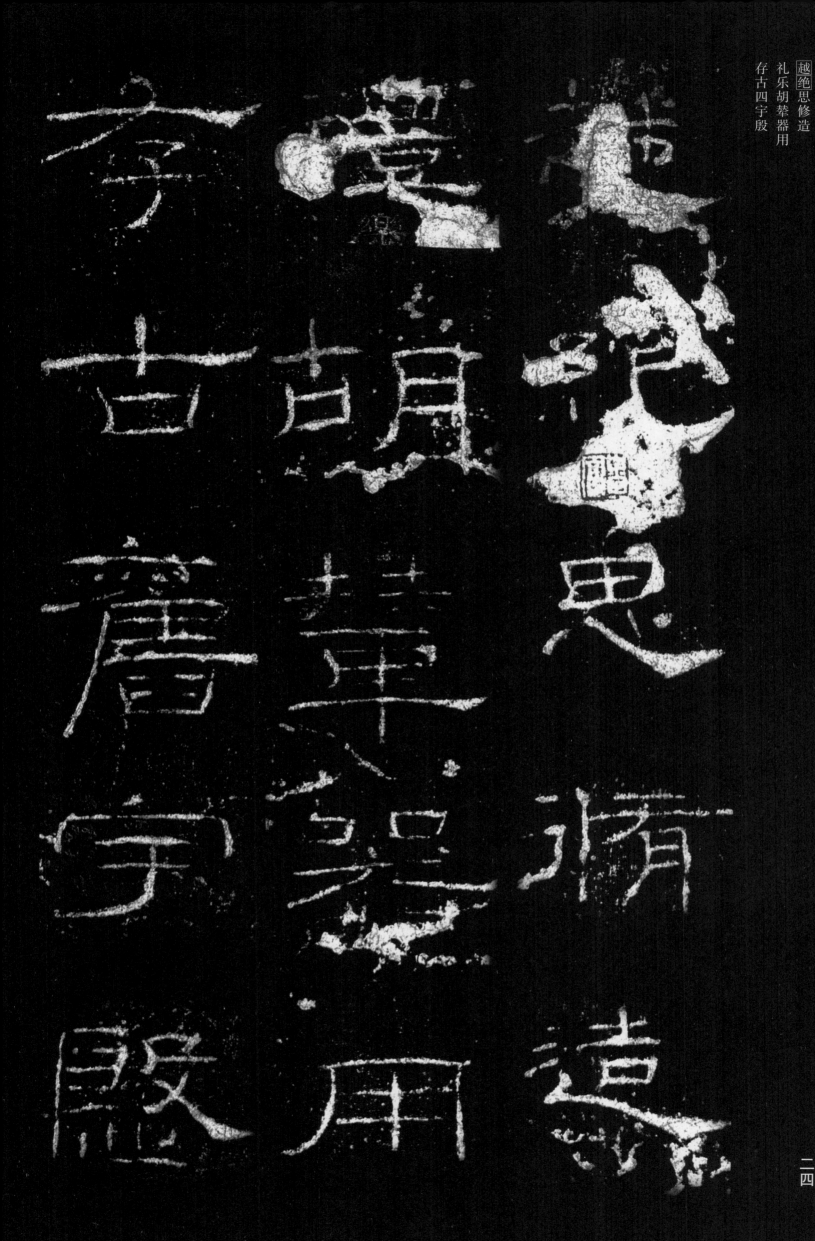

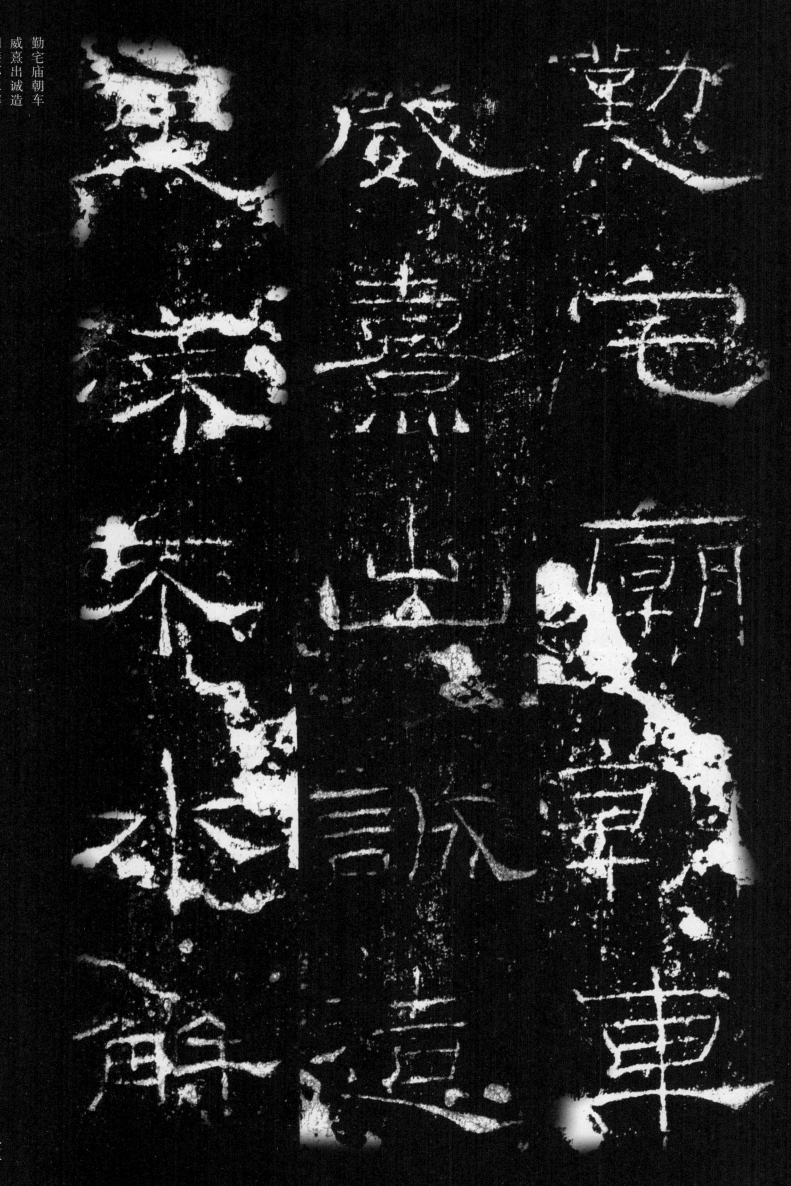

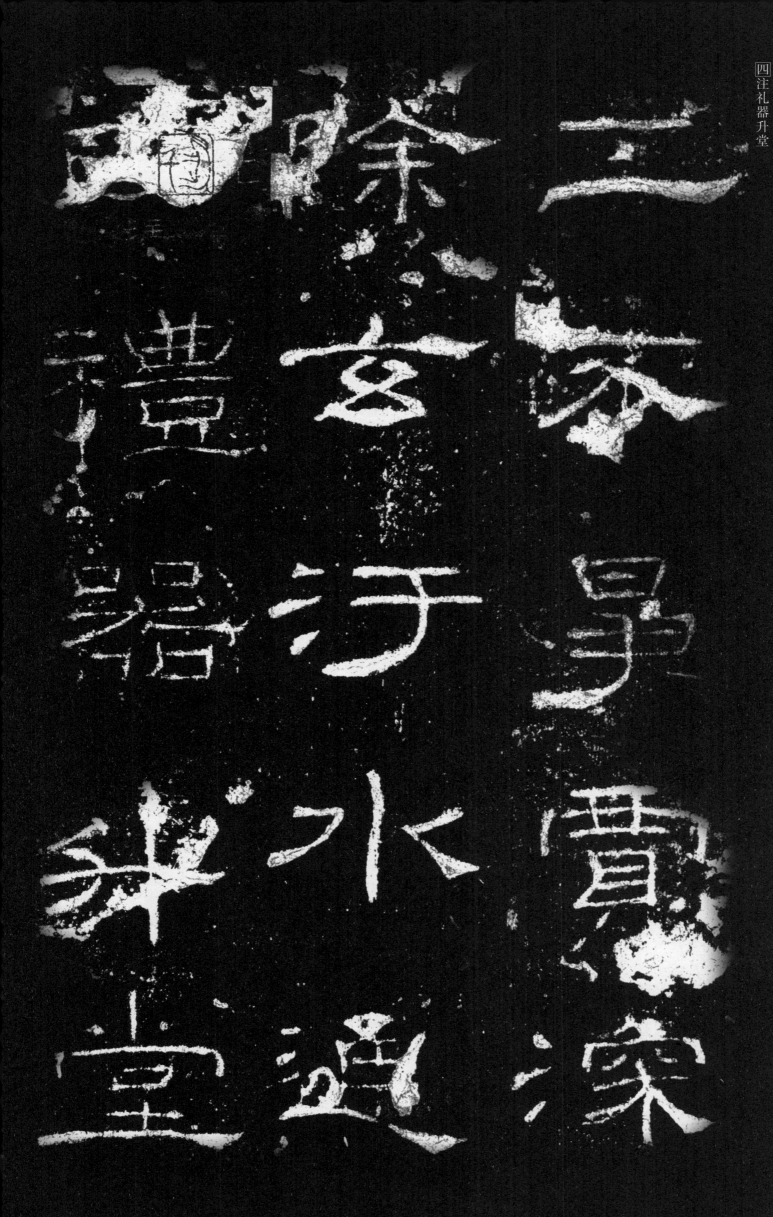

蒙　姓　天

灵　新　雨

神　和　降

灵　举　澍

　　国　百

誠竭敬之報
大與厥福永
享牟壽上極

乾　天　誠
竭　與　鬯
敬　承　永
報　福　上
極　永　享

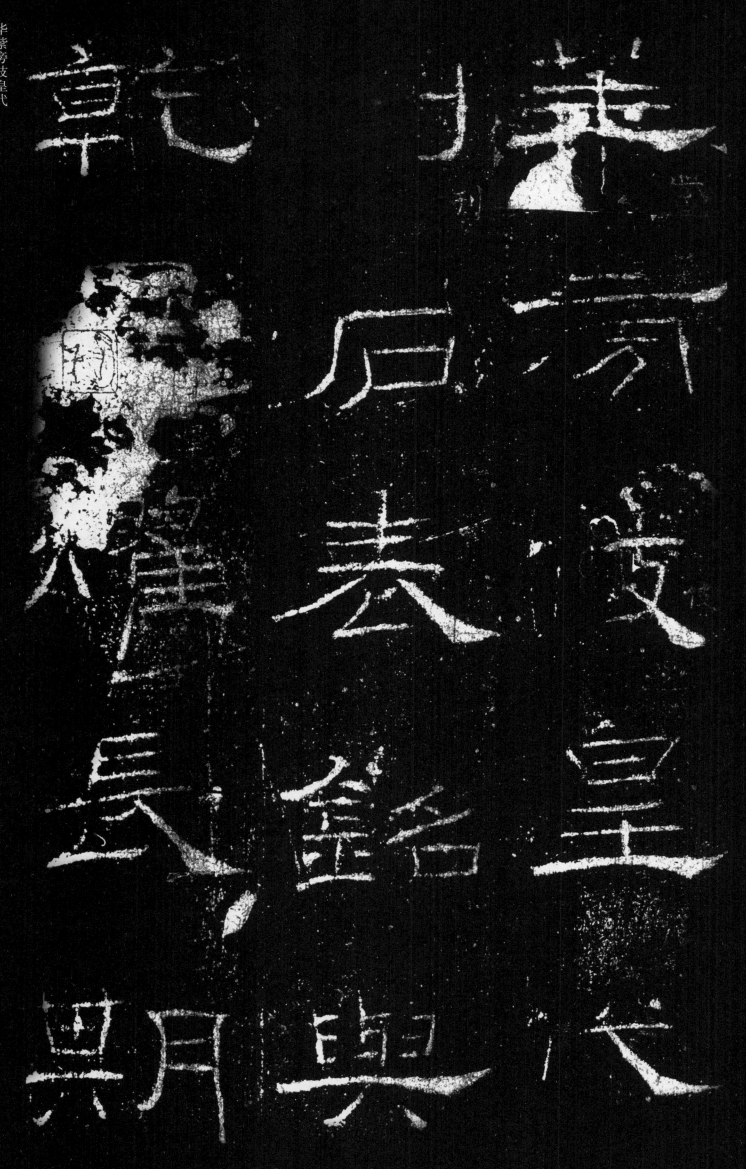

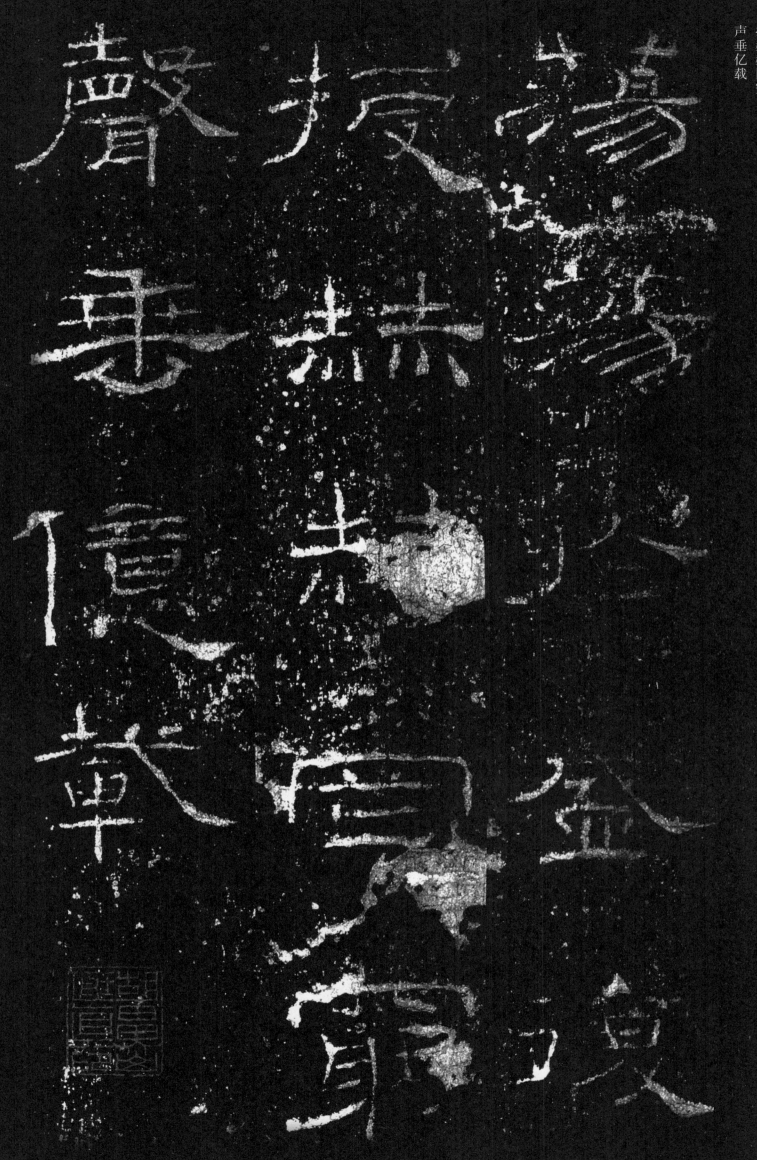

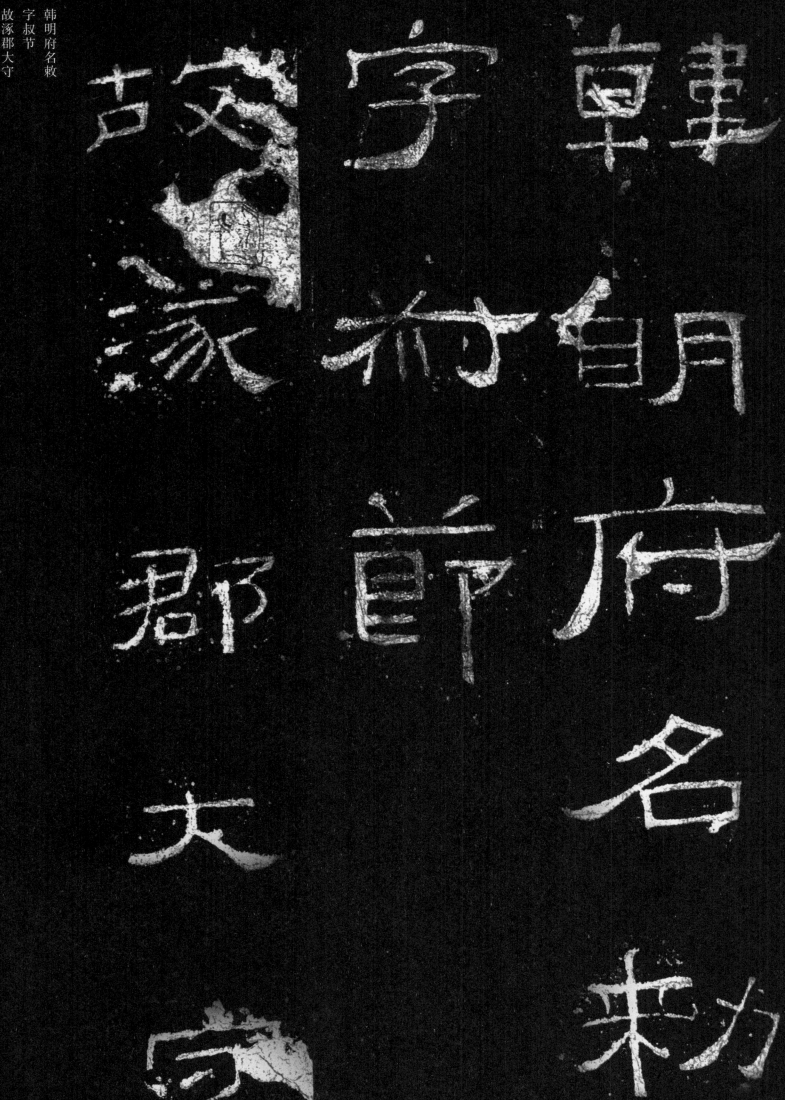

韩

敕

名

府

府

节

郡

大

字

家

故

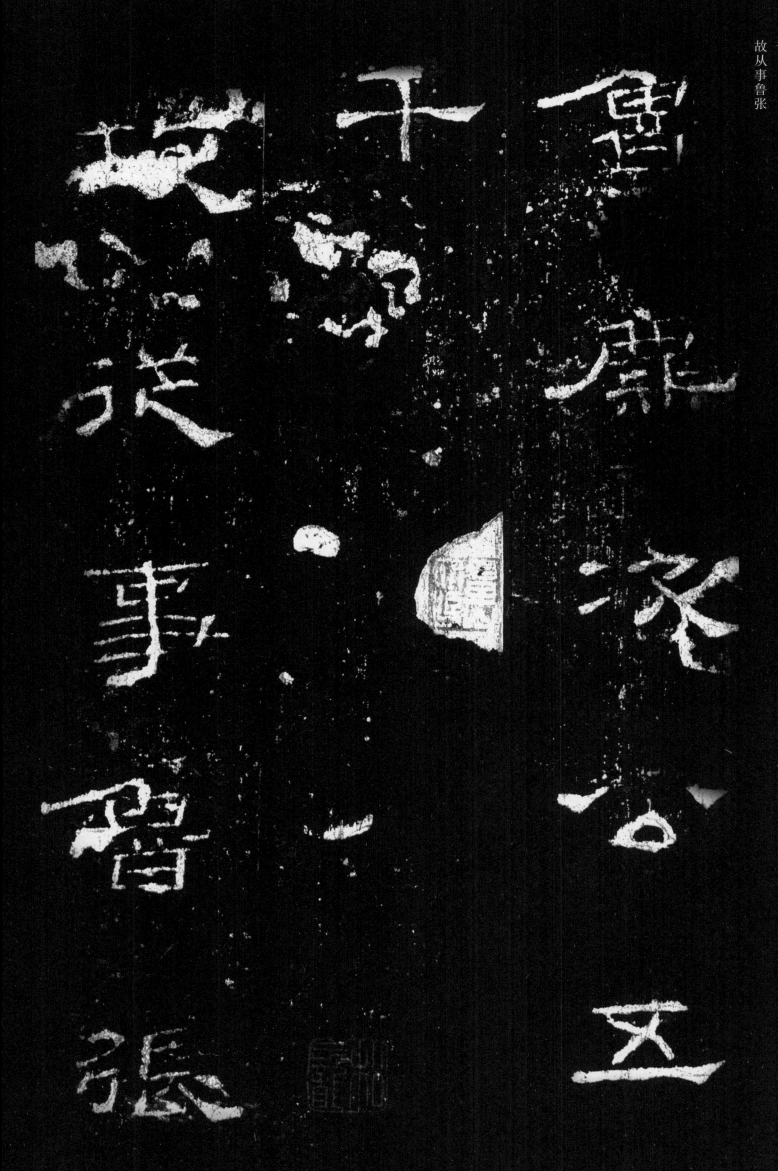

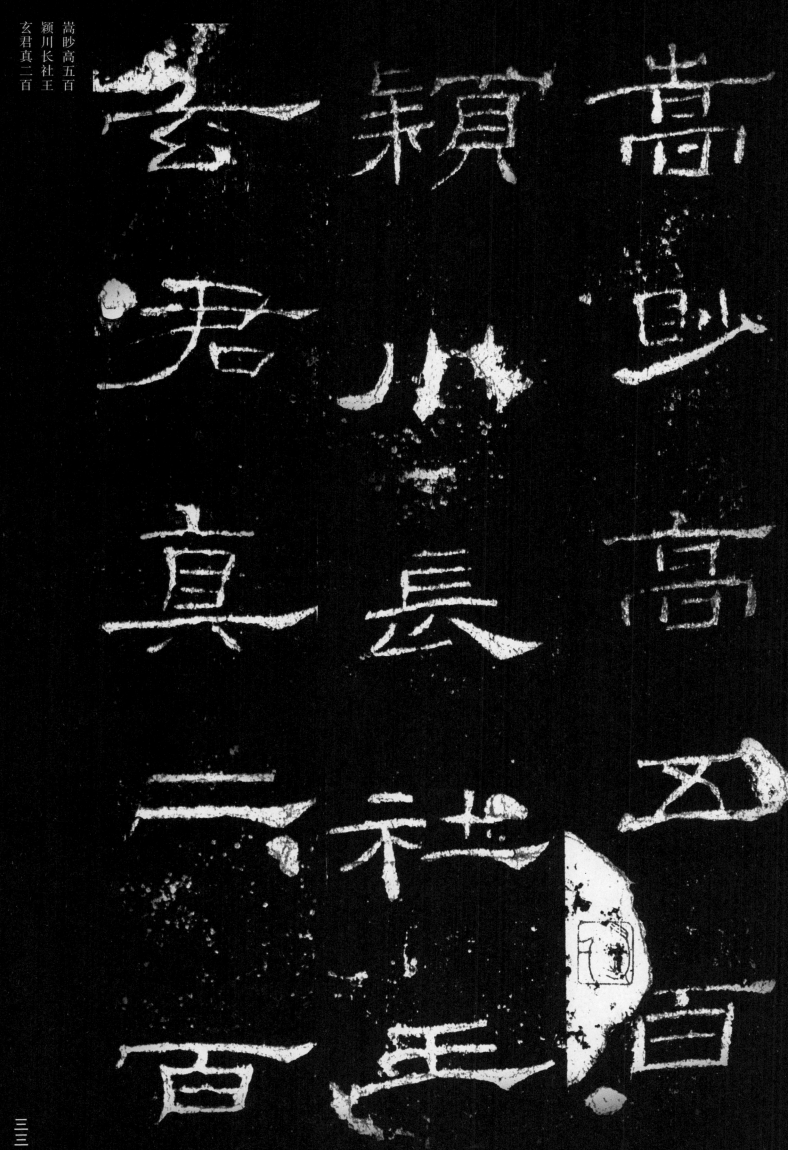

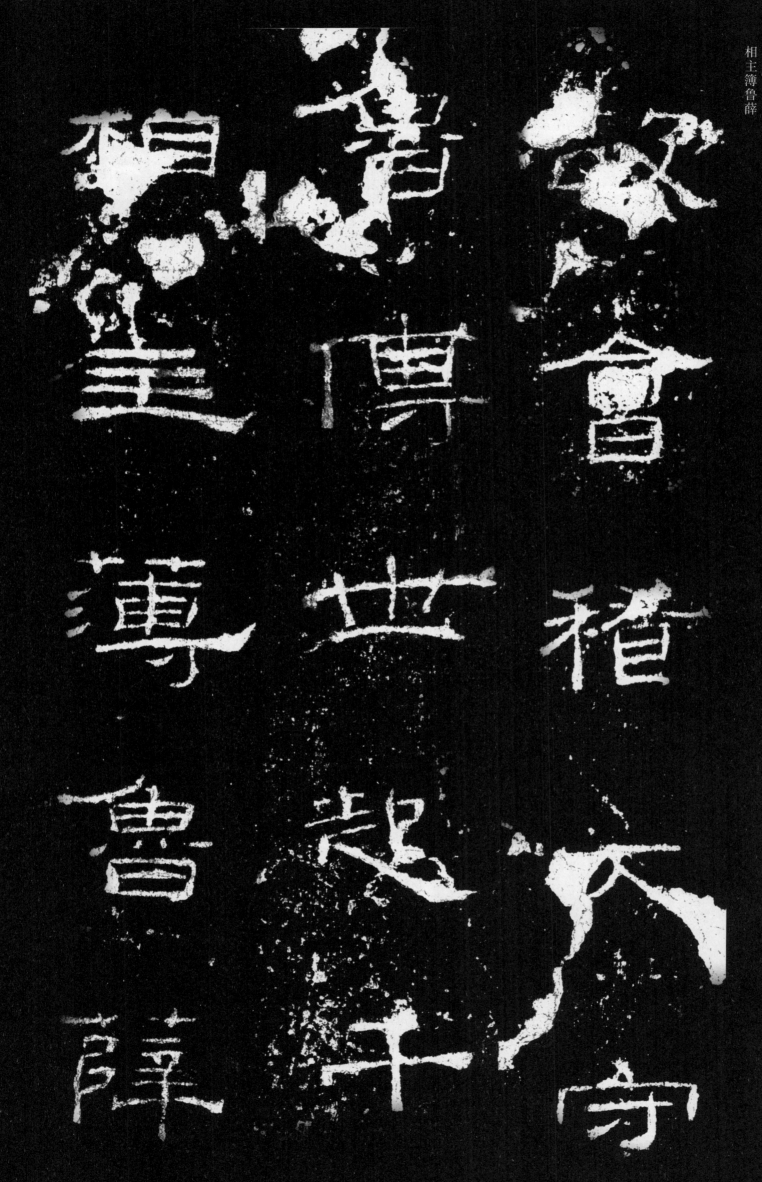

敦鲁碧
皇傅薄
世鲁

会
稽

守

陶河陶
用河元
命果元方
元大三
飾陽
官节宏
宫

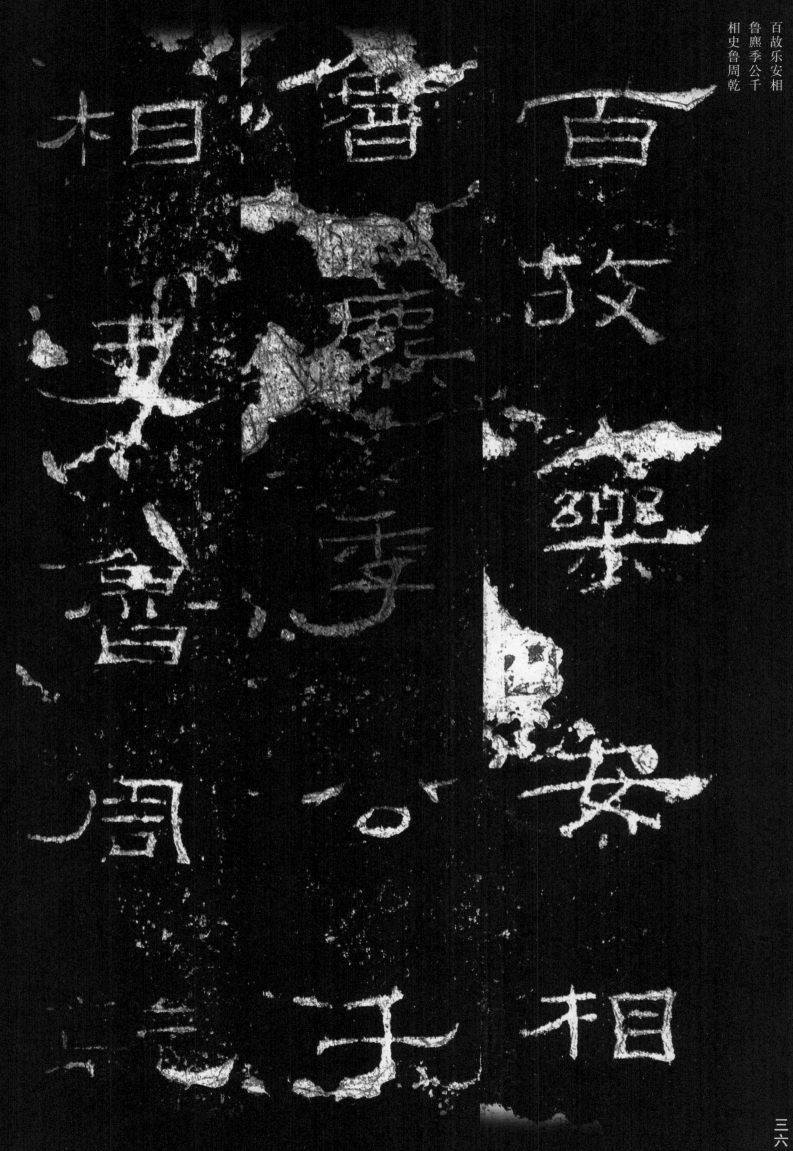

伯德三百

伯德三百

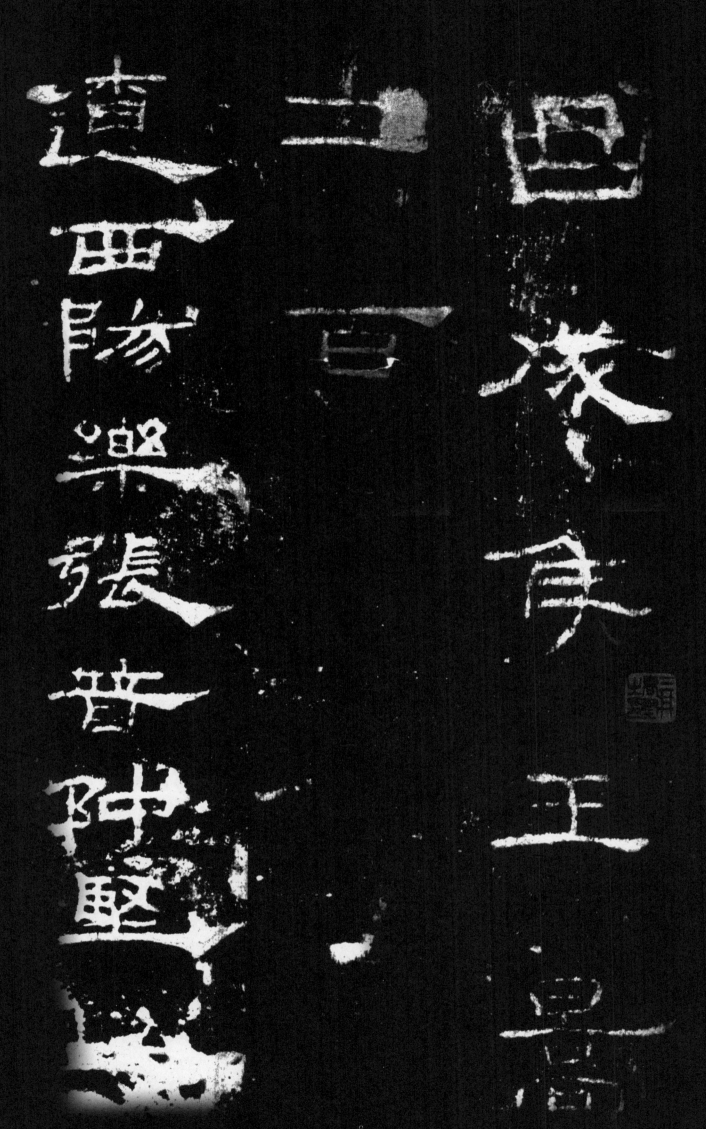

漢德

山川

澤羊蘇

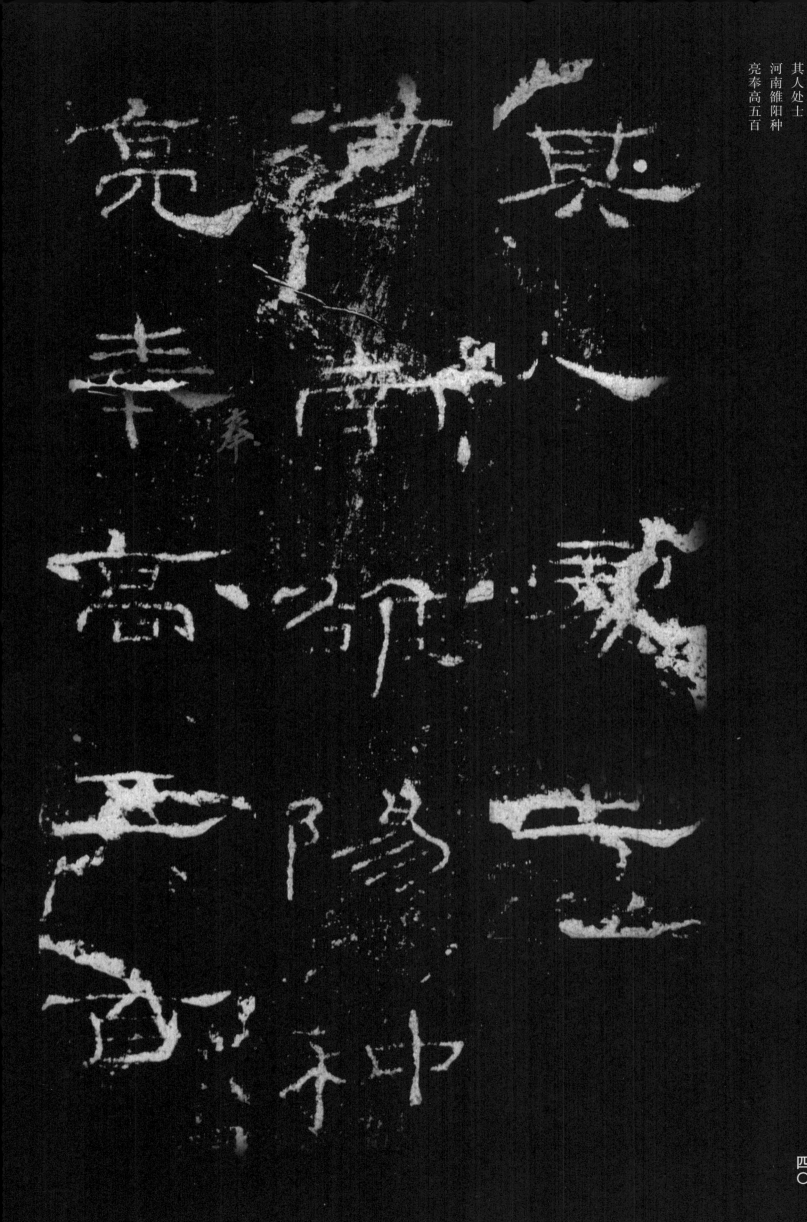

故兖州从事任城吕育季华三千

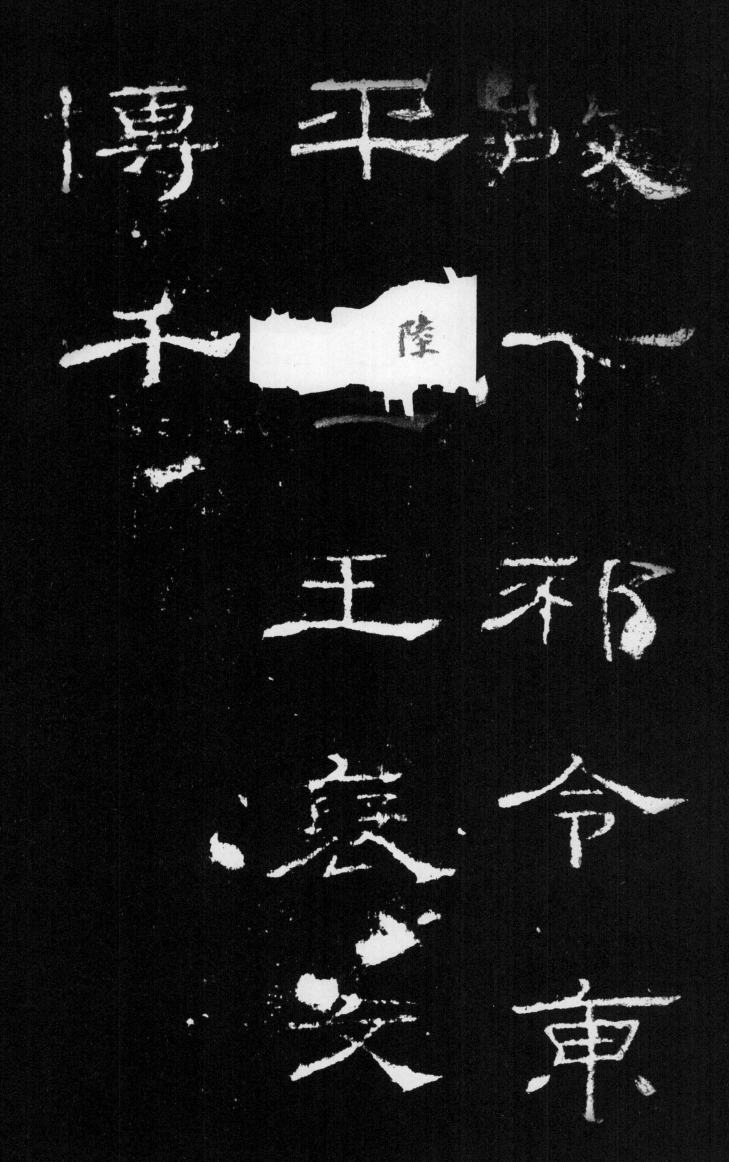

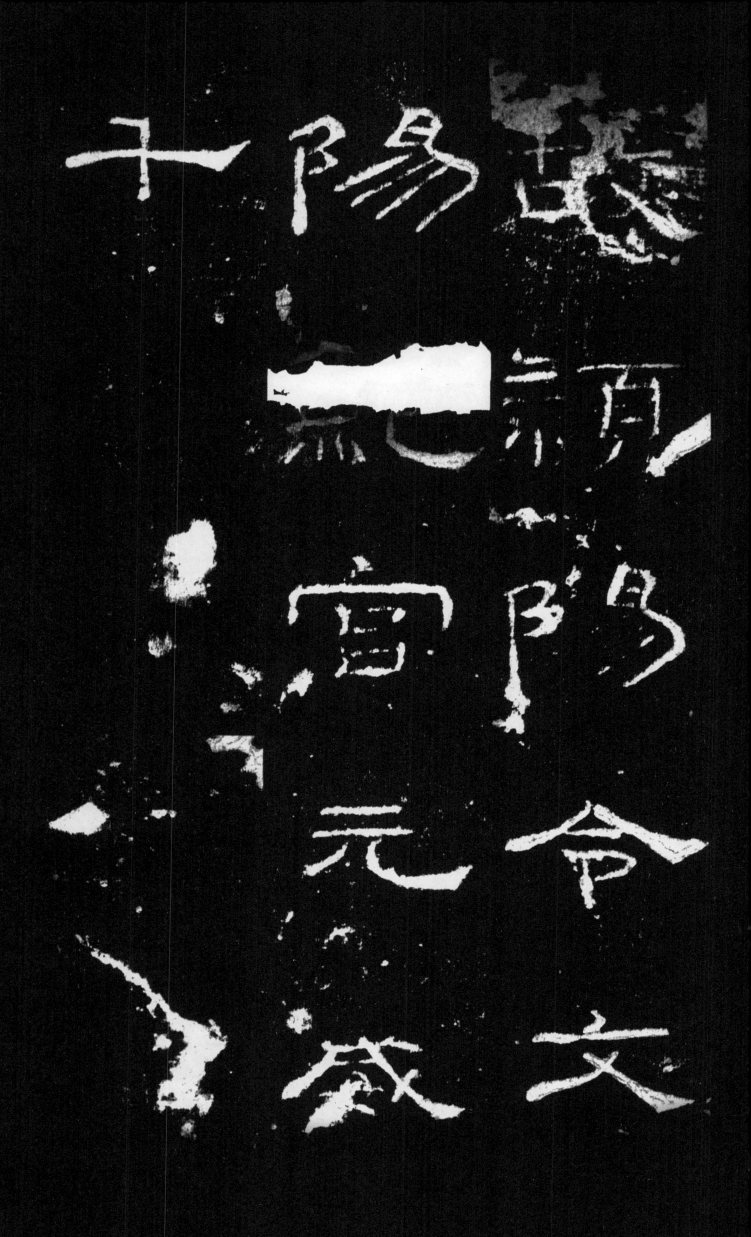

隱視陽十

陽頌陽一

宮陽令

元元文

盛

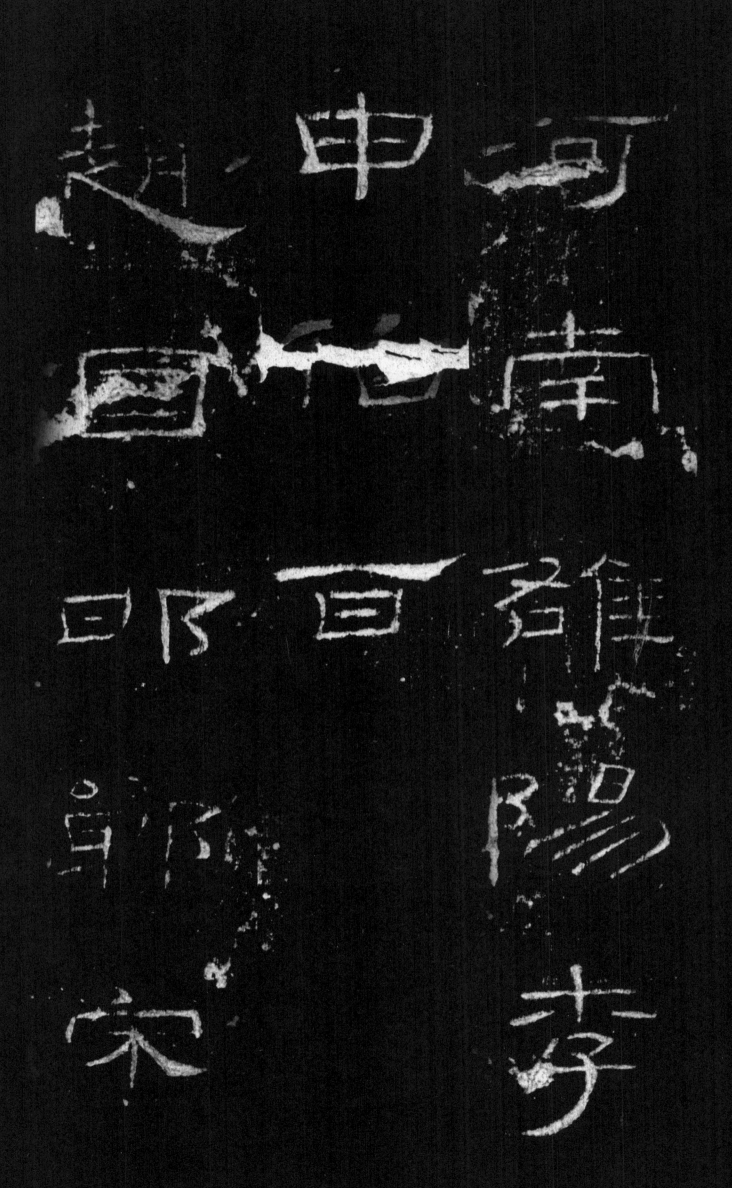

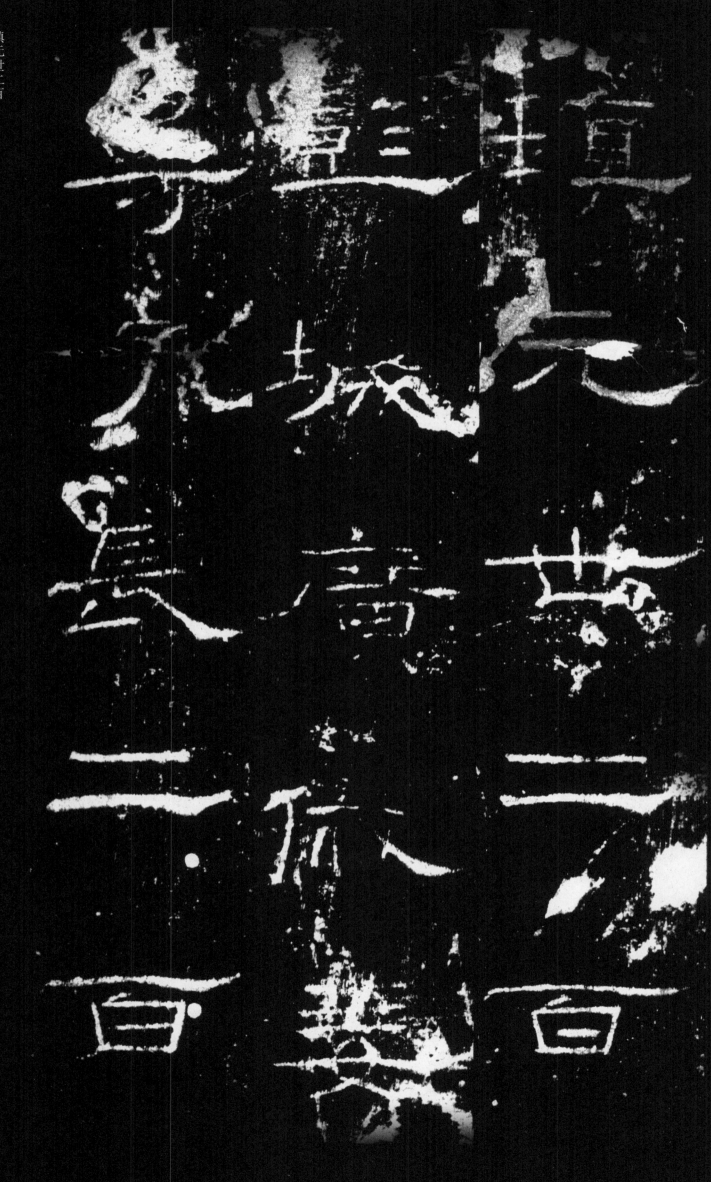

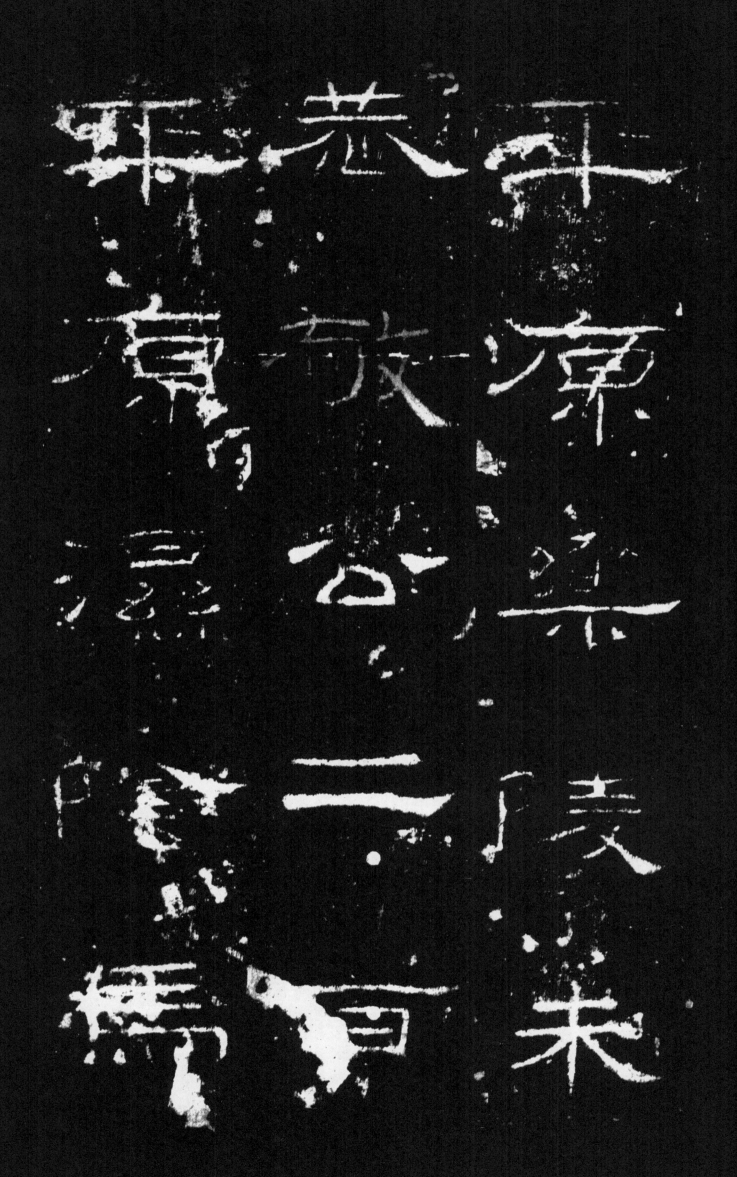

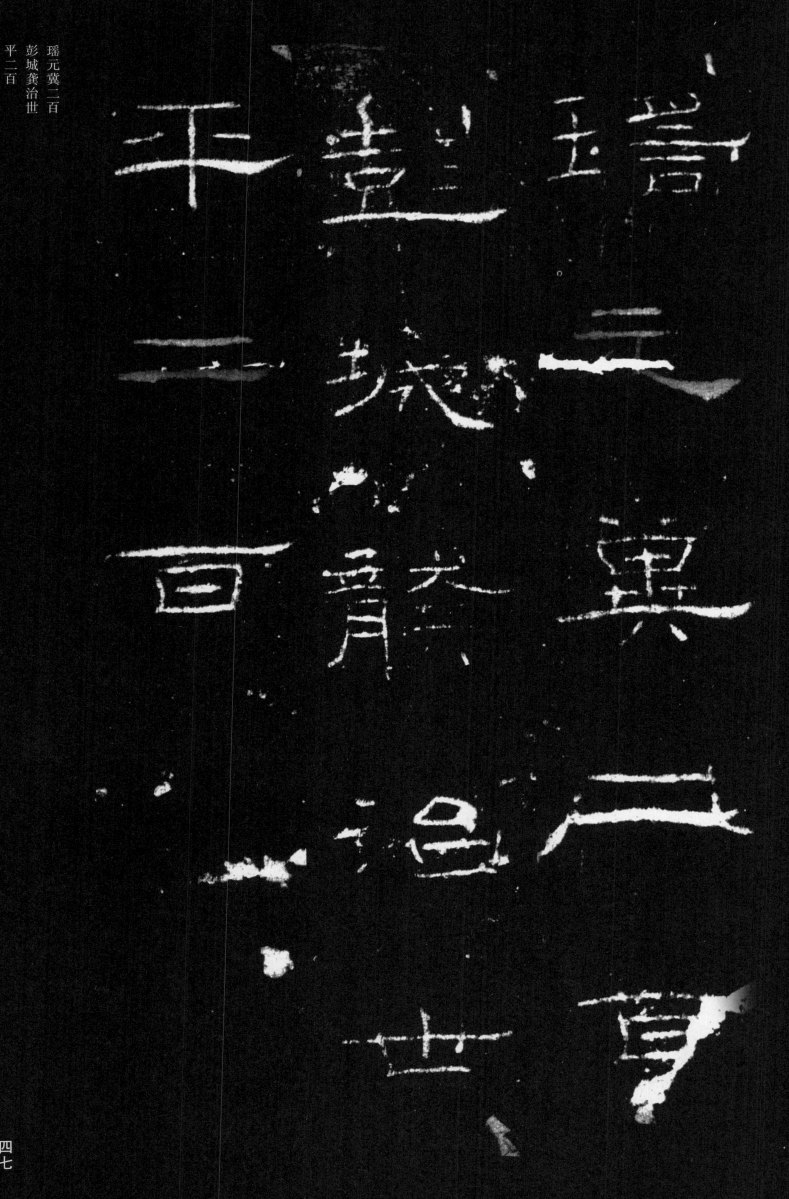

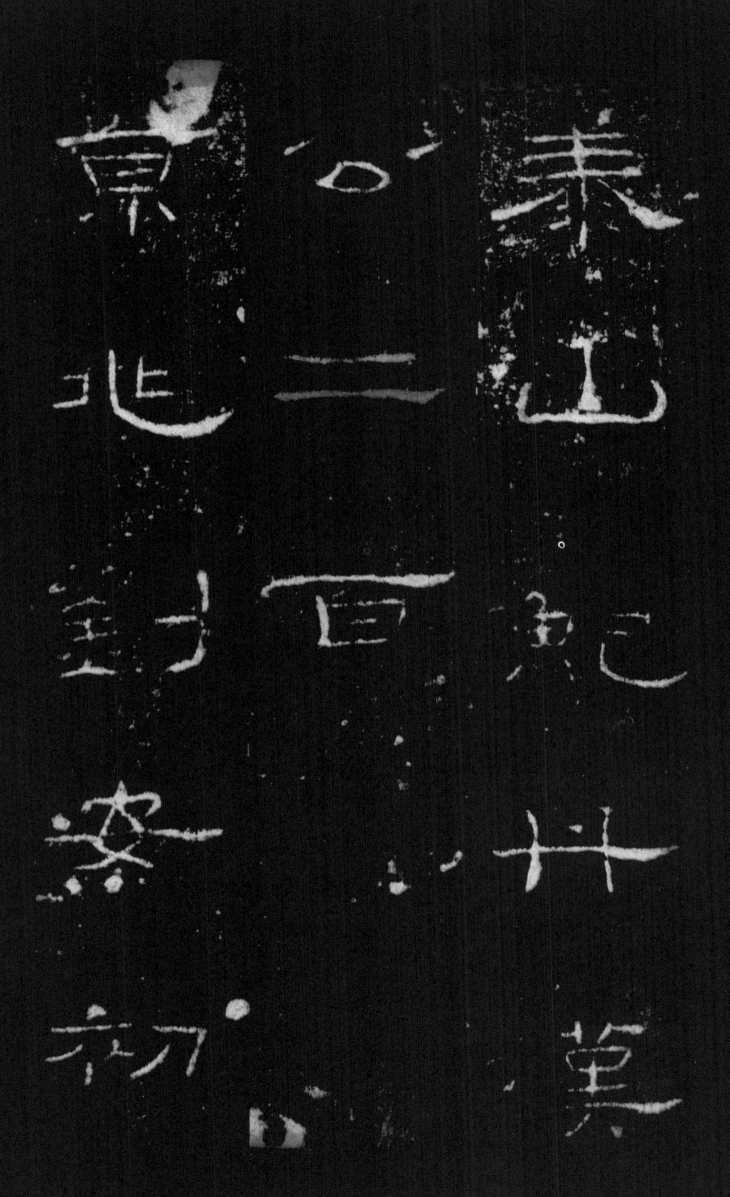

泰山鲍丹汉
公二百
京兆刘安初

山
二
纪
泉
二百
丹
兆
封
美
初
察

二百
故薛令河内温朱熊伯珍
五百

晉

故薛令河内温朱熊伯珍

五百

晉

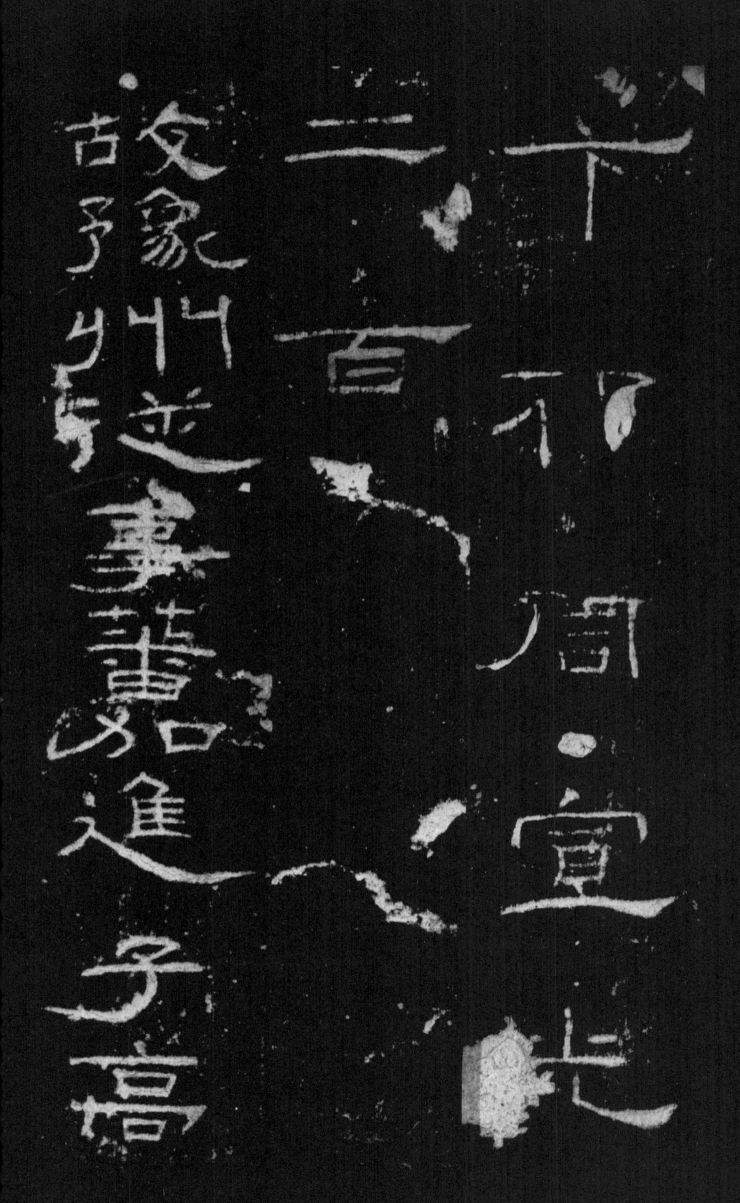

新河间东州齐
伯宣二百

断非后嗣

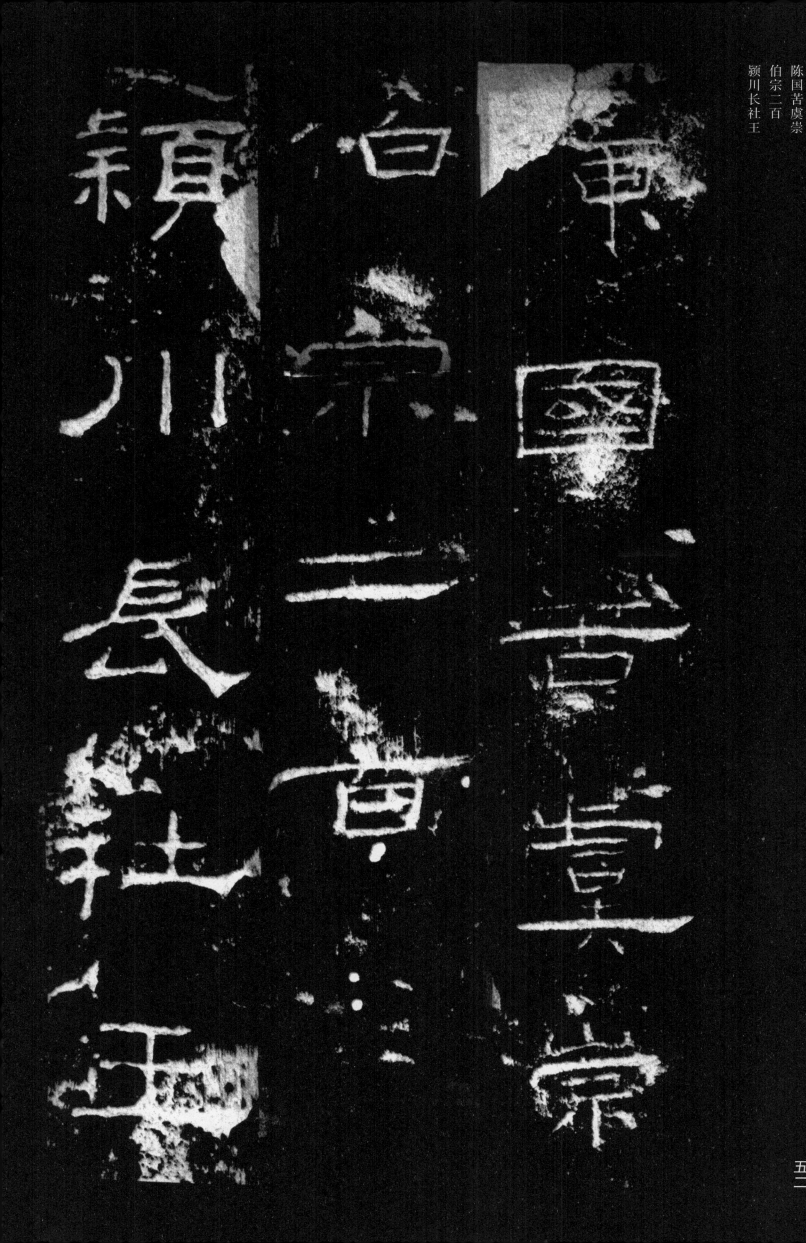

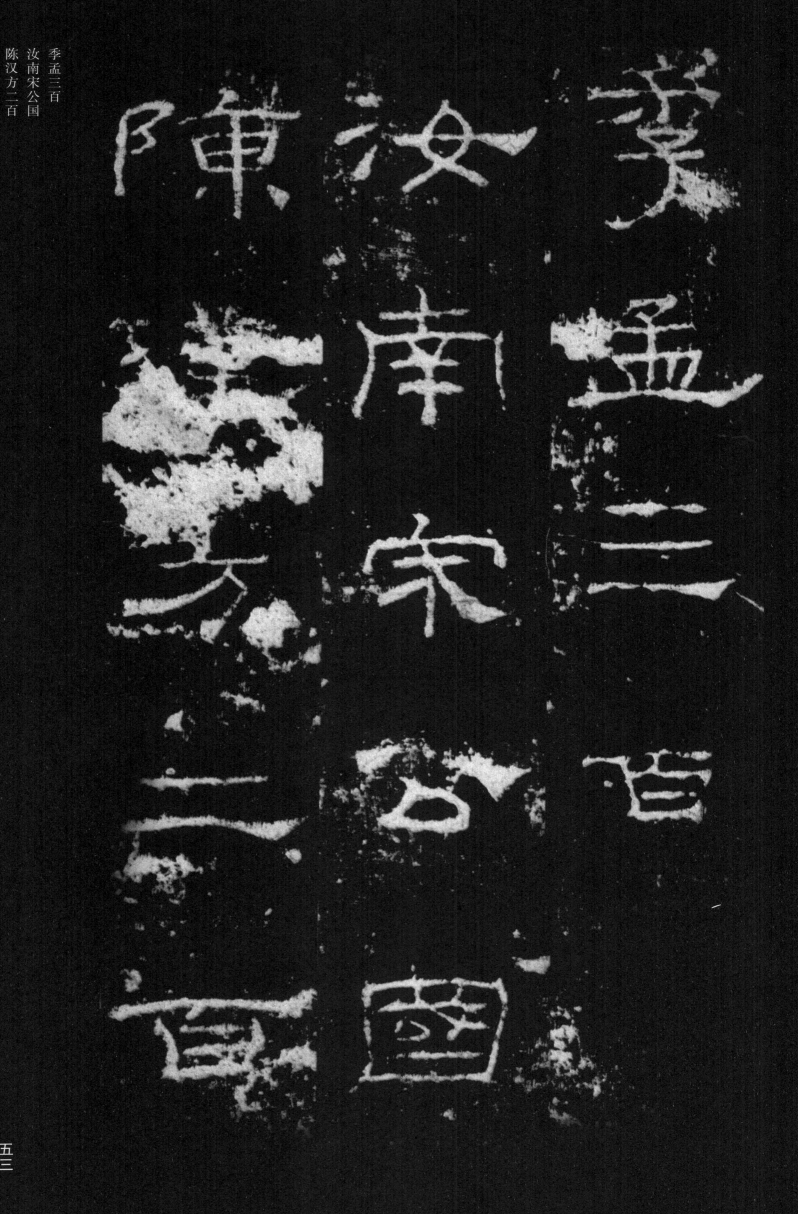

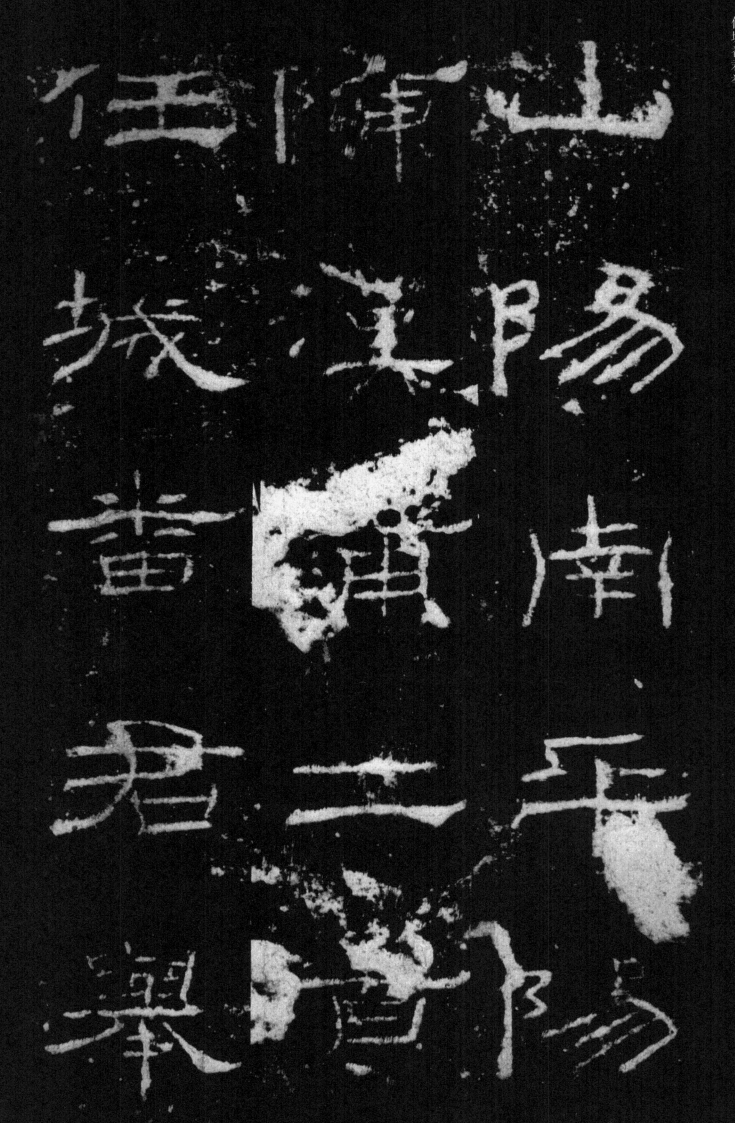

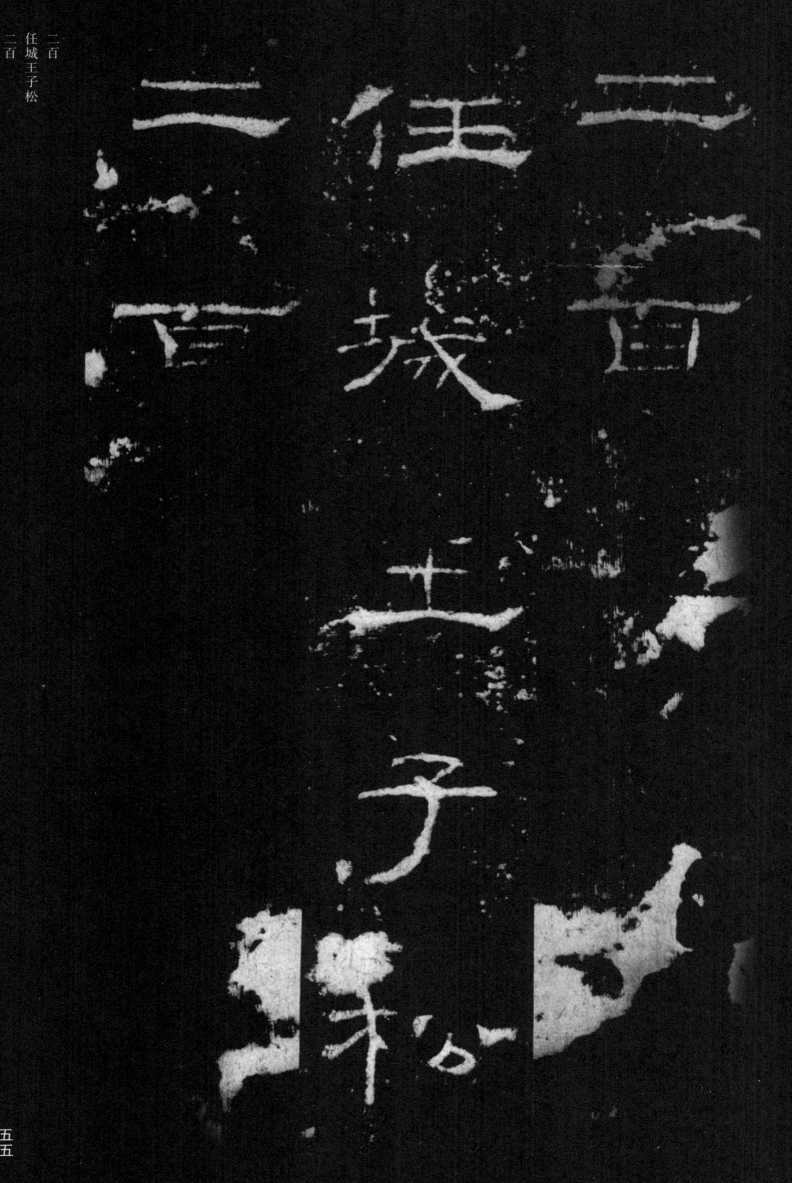

二百
任城王子松
二百

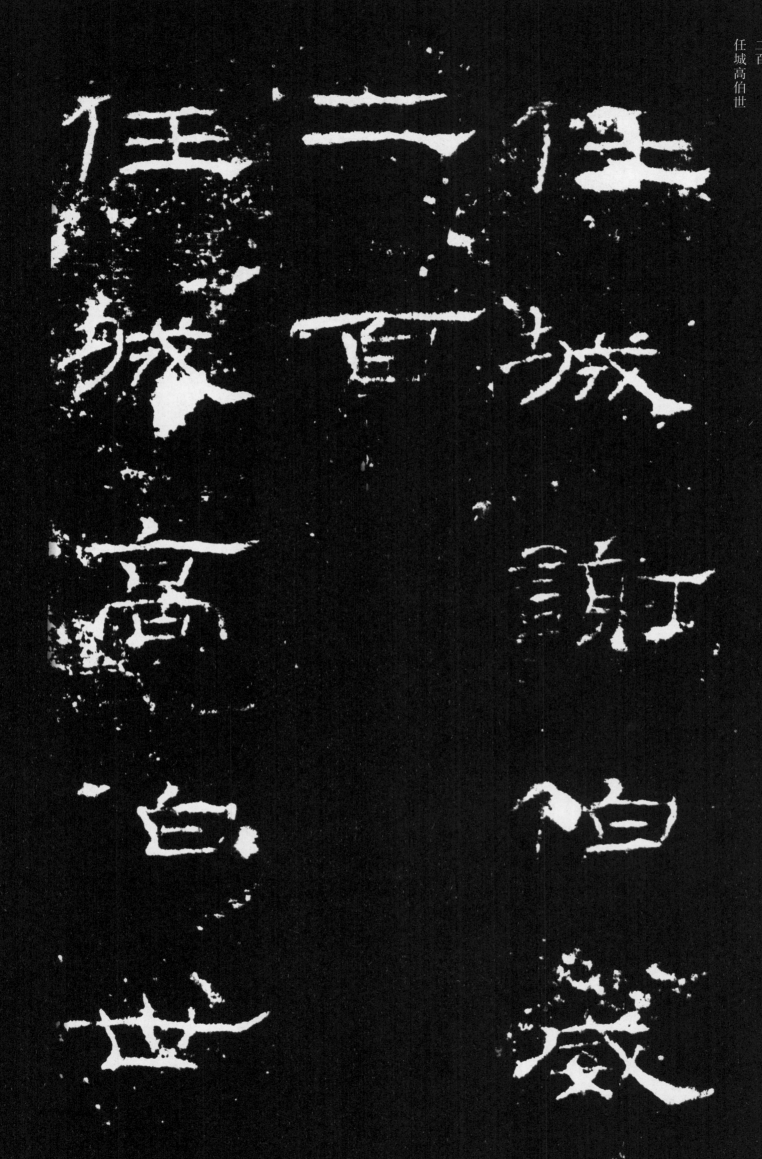

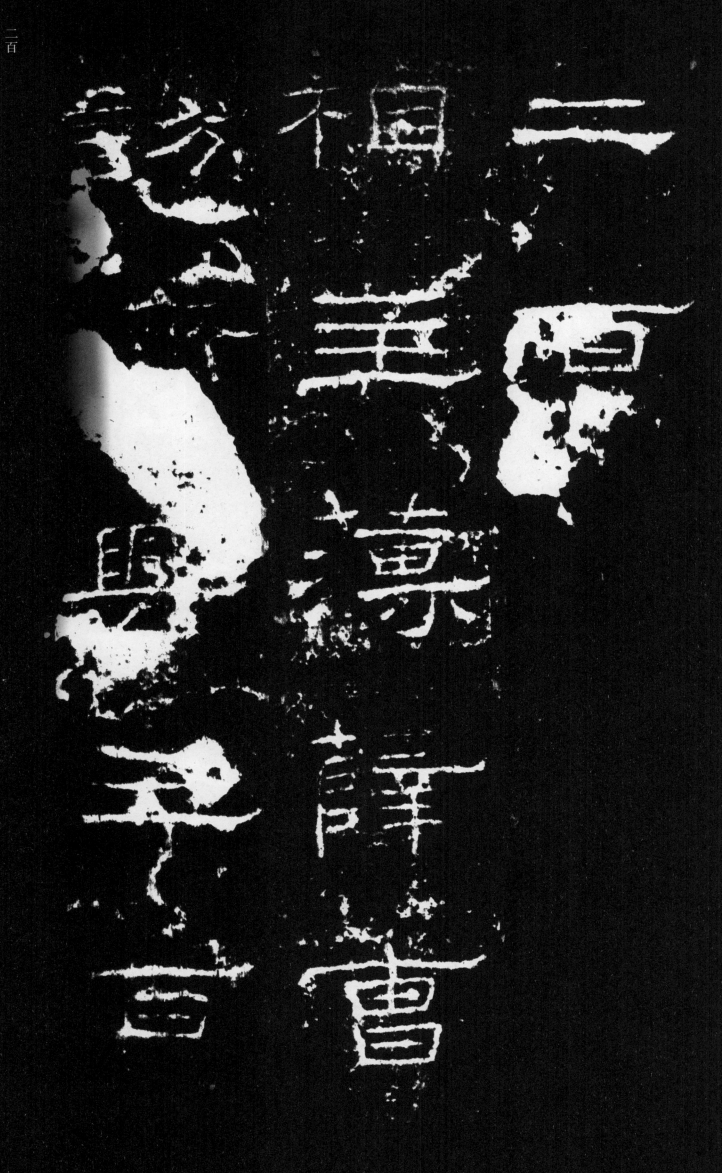

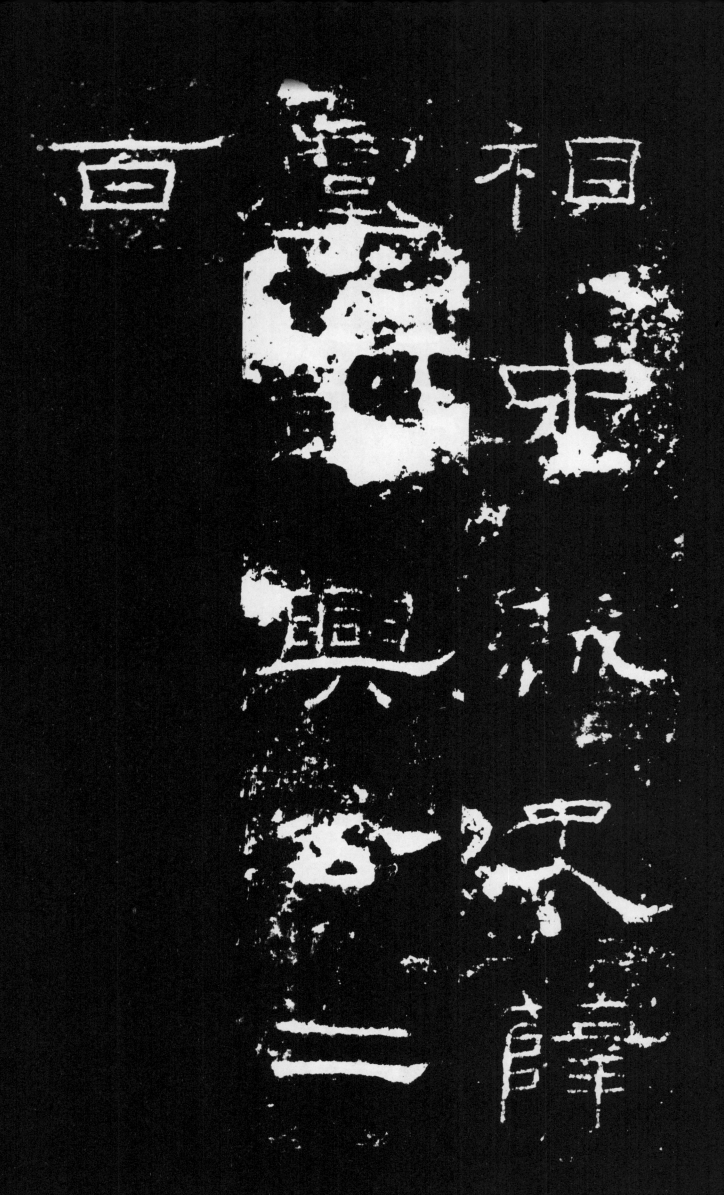

薛烏表舊二
祖且丈示昌祖示

驃轙官

馬車仲遠百

仲狸二

二

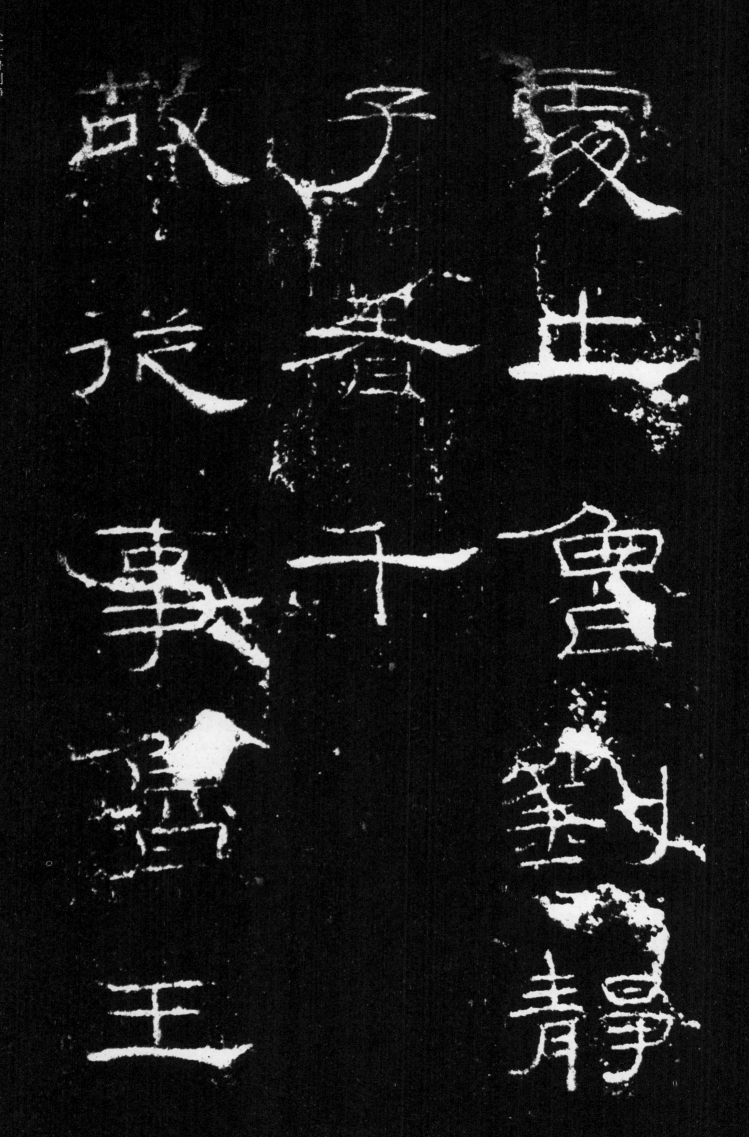

灵虫鲁刘静
子著千
故从事鲁王

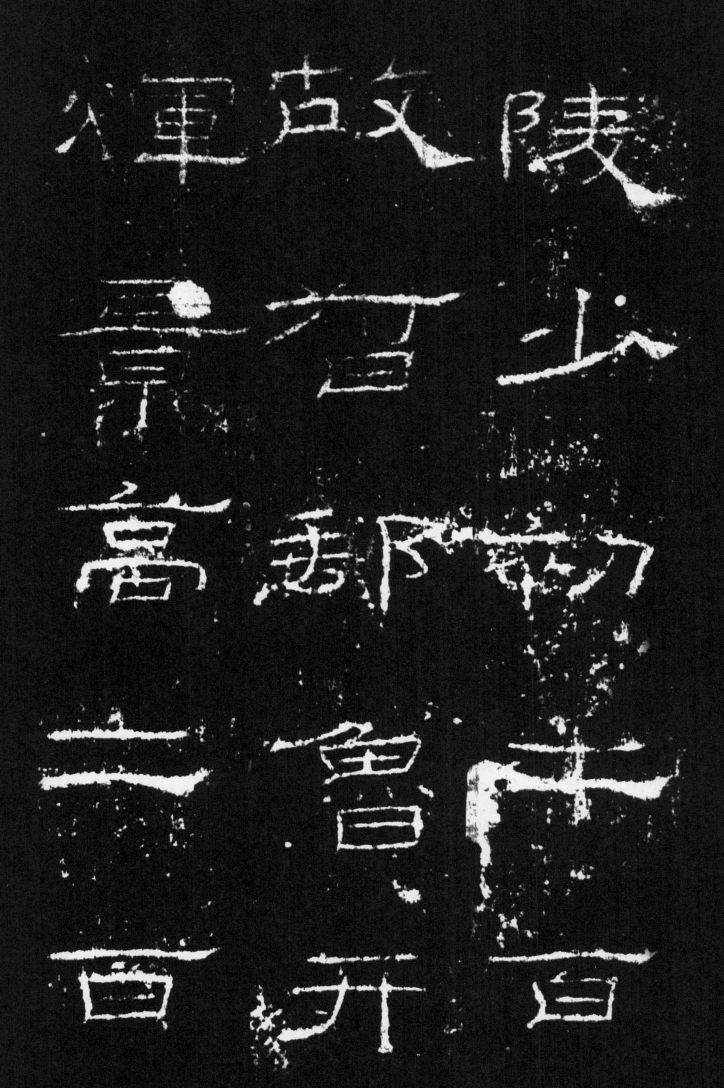

當富埋初孫子

二百

魯劉元達二

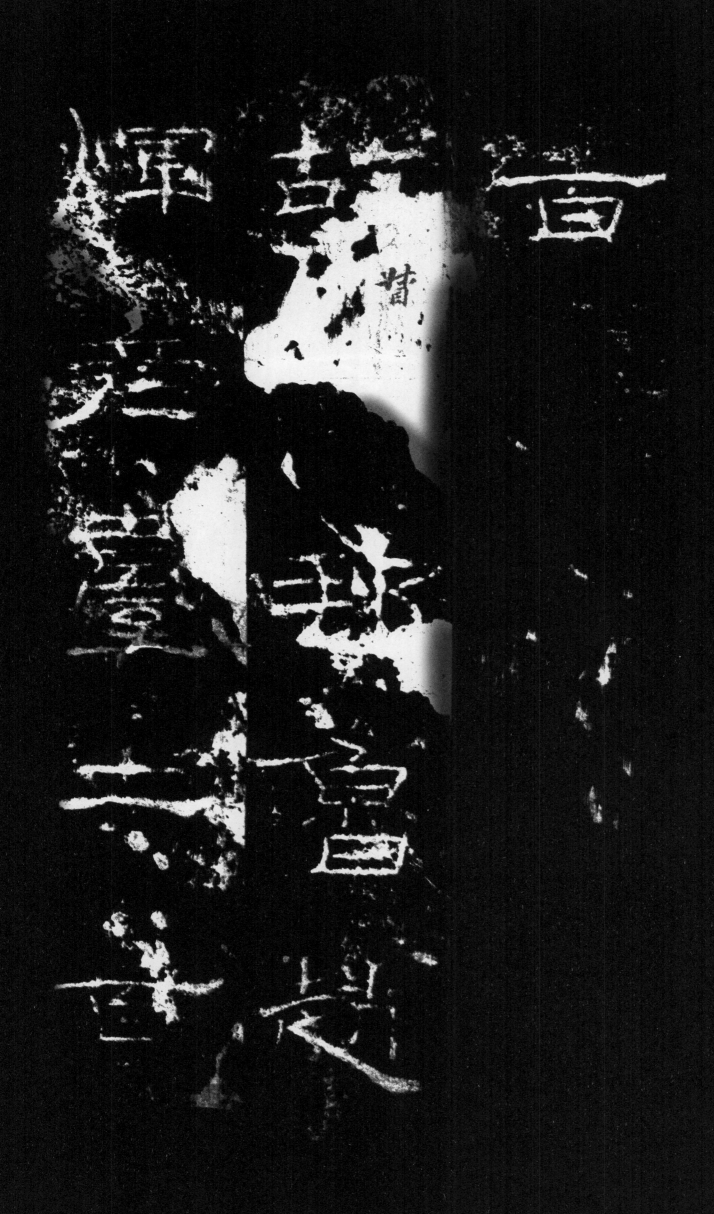

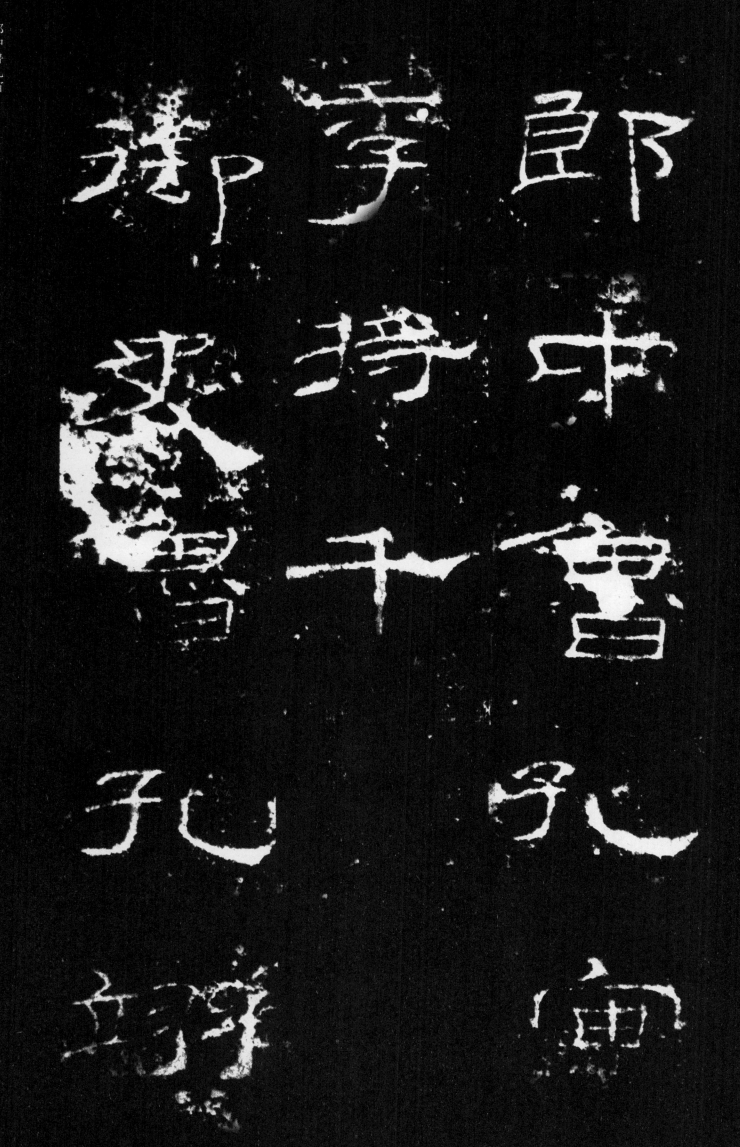

元世千

大尉掾鲁孔

凯仲弟千

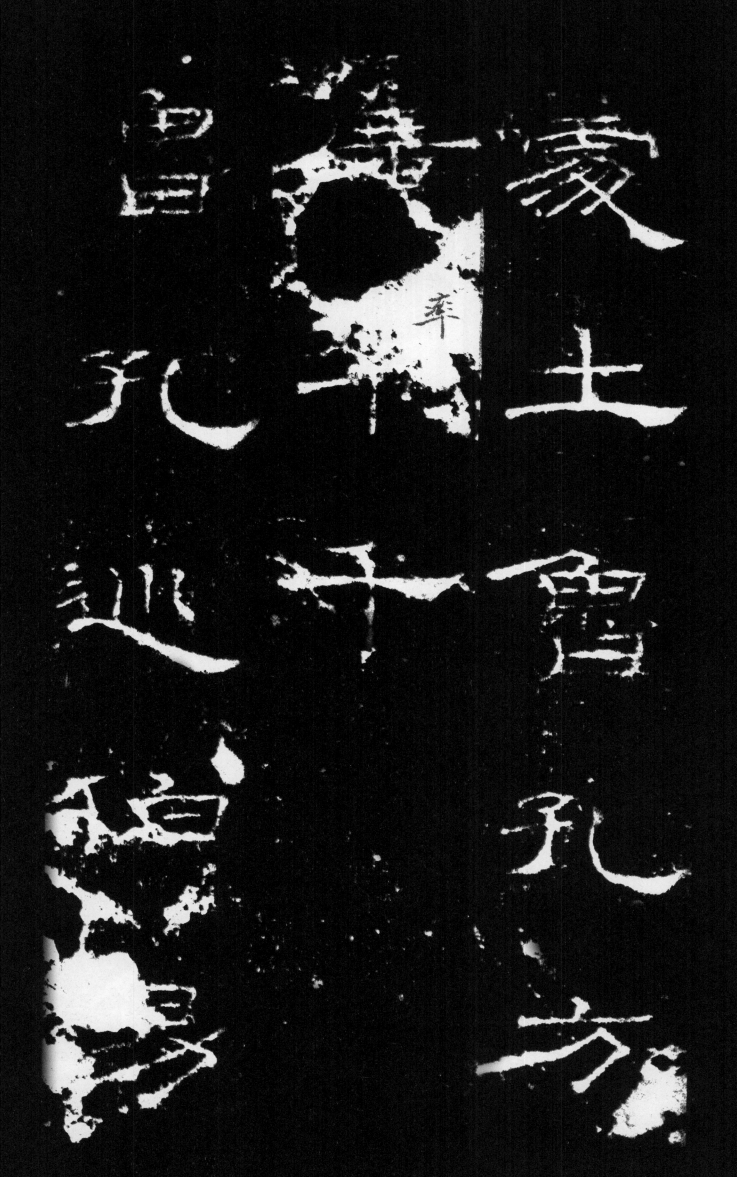

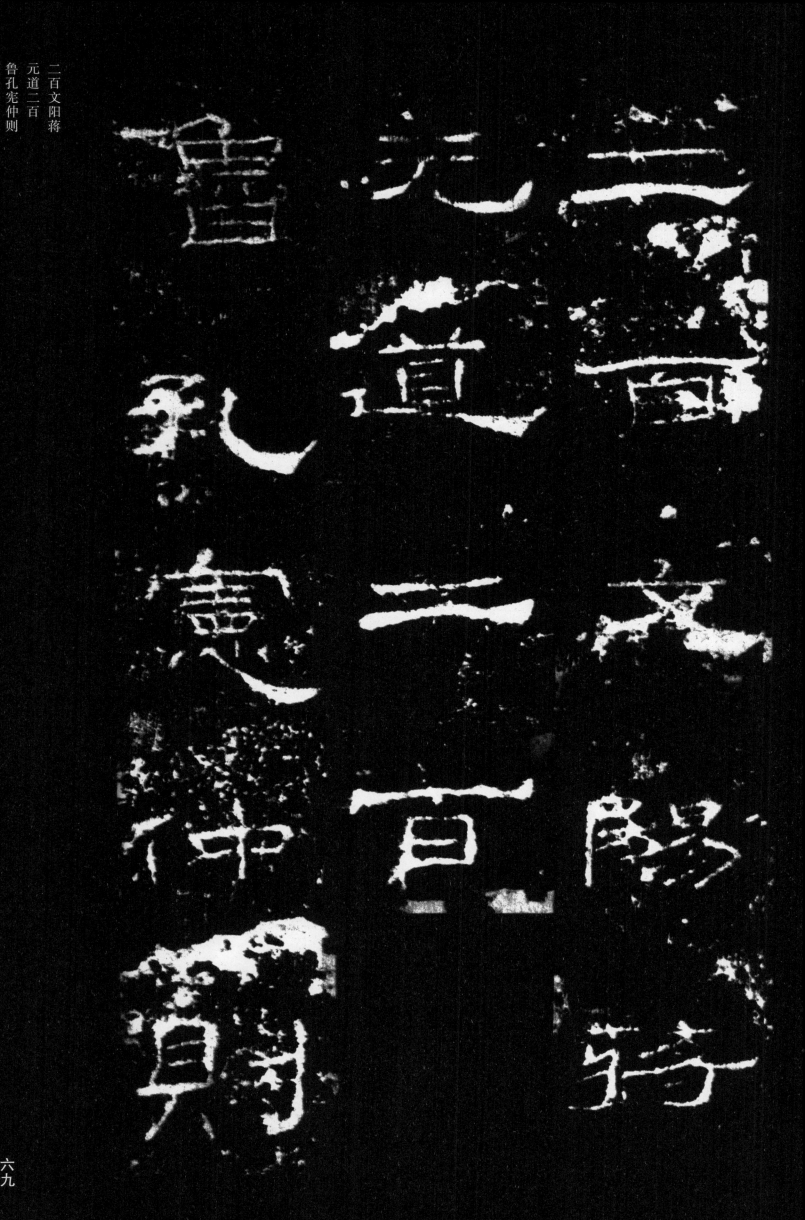

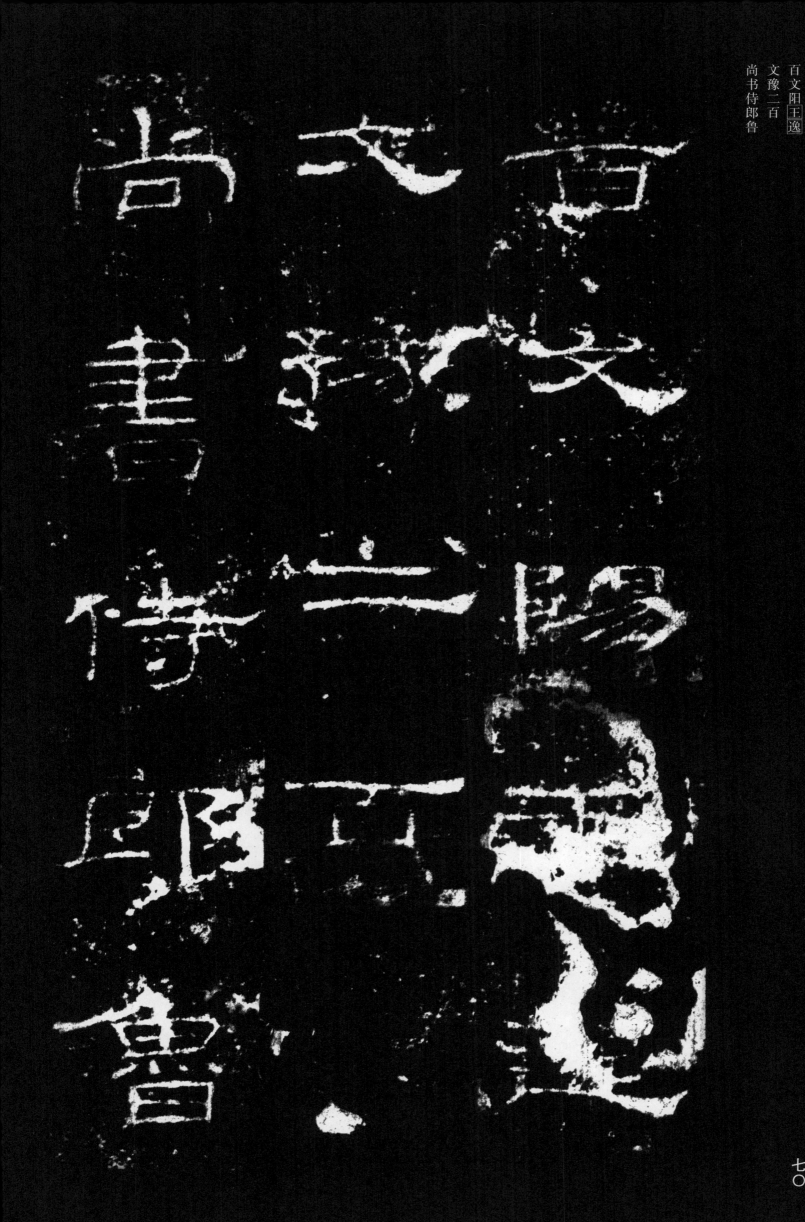

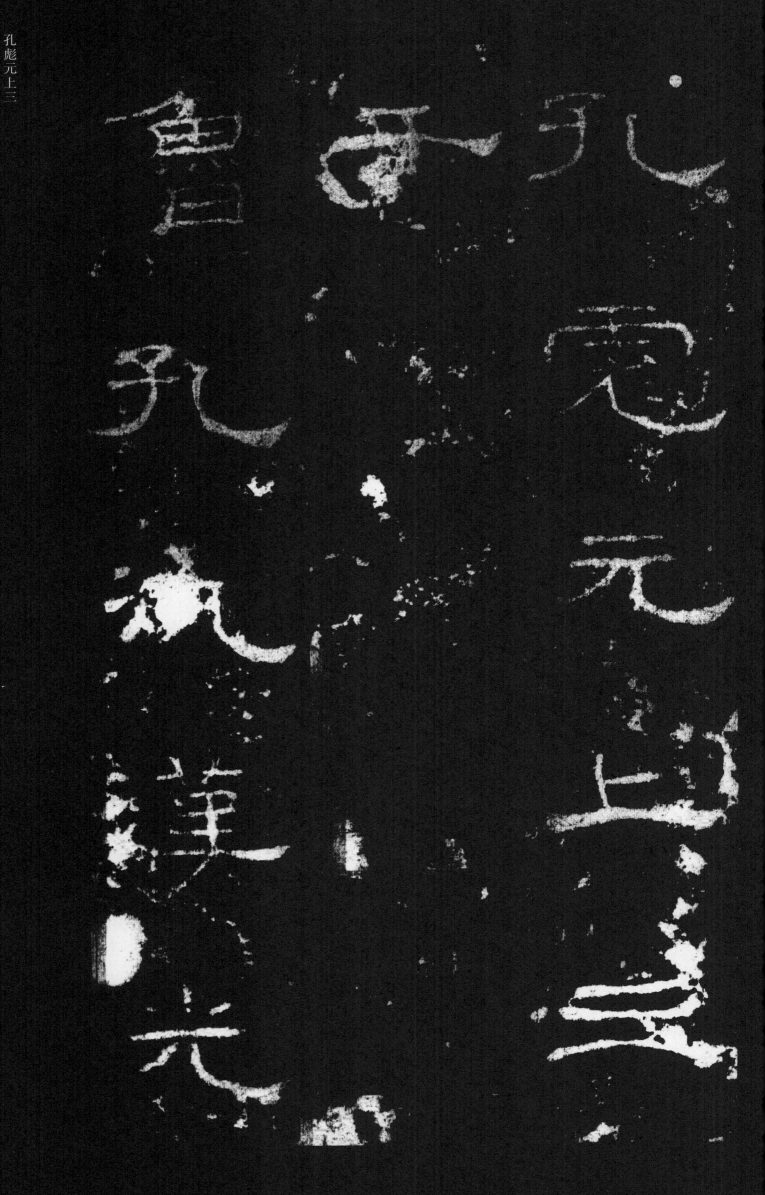

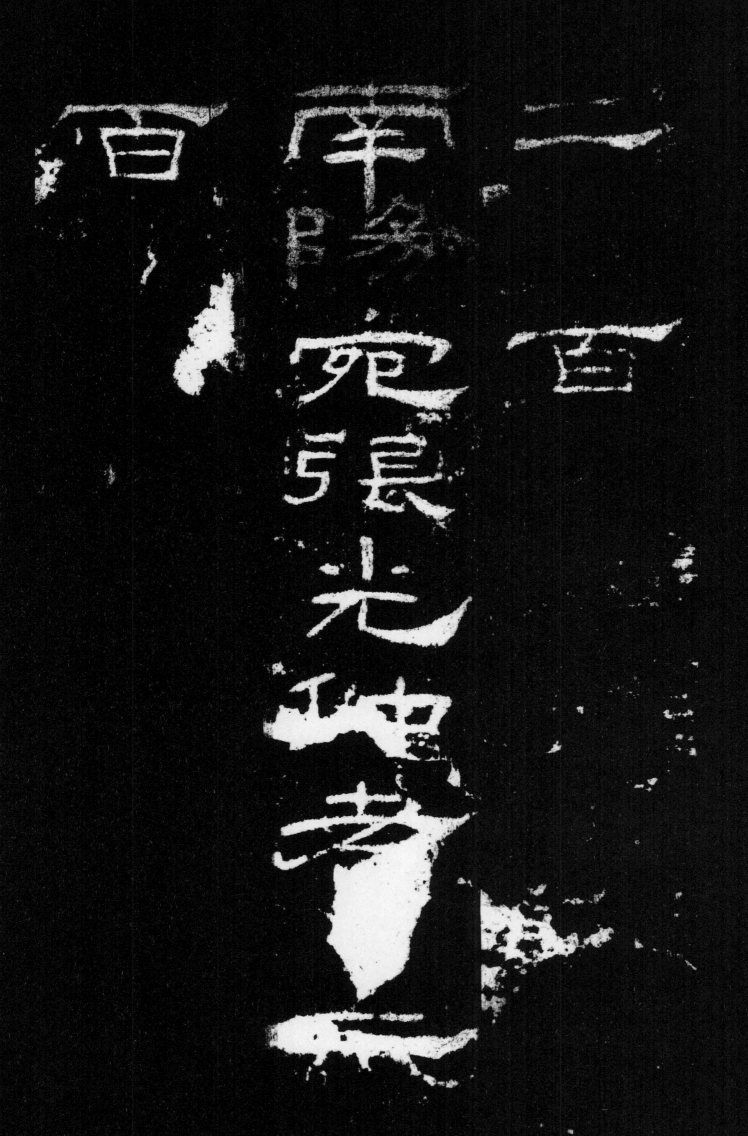

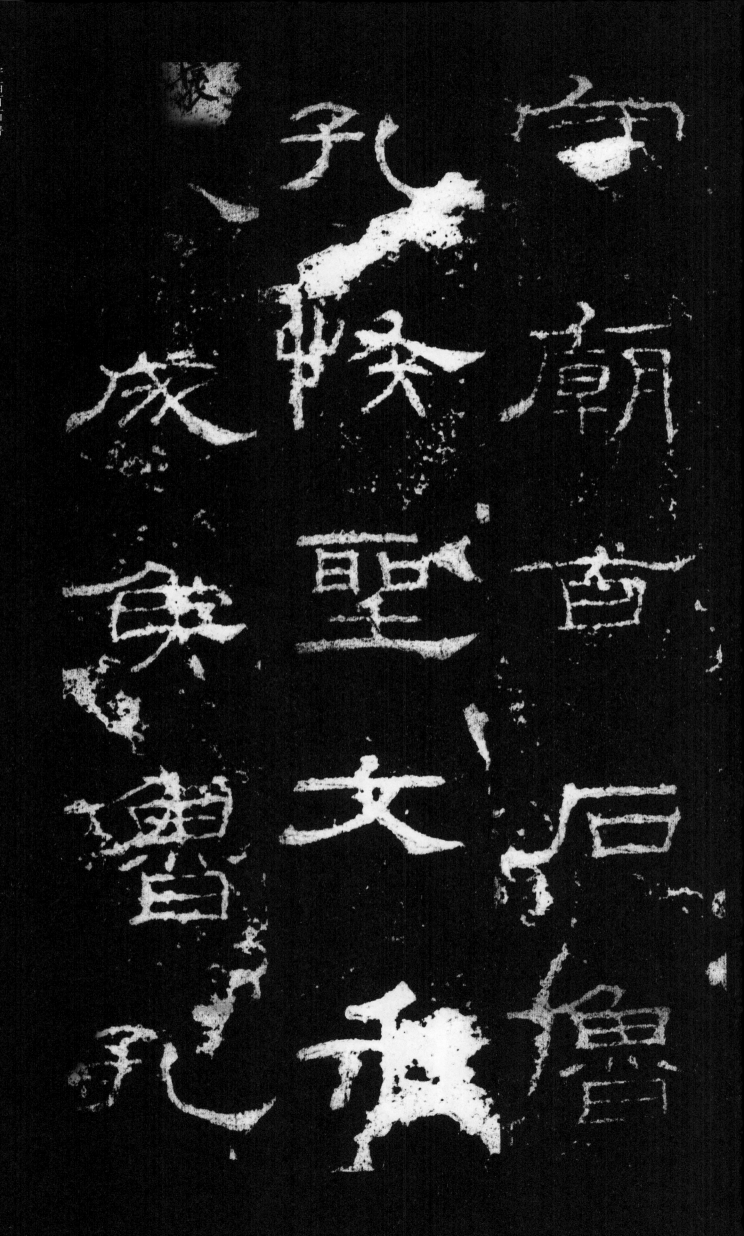

守庙百石鲁
孔恢圣文千
襃成候鲁孔

七三

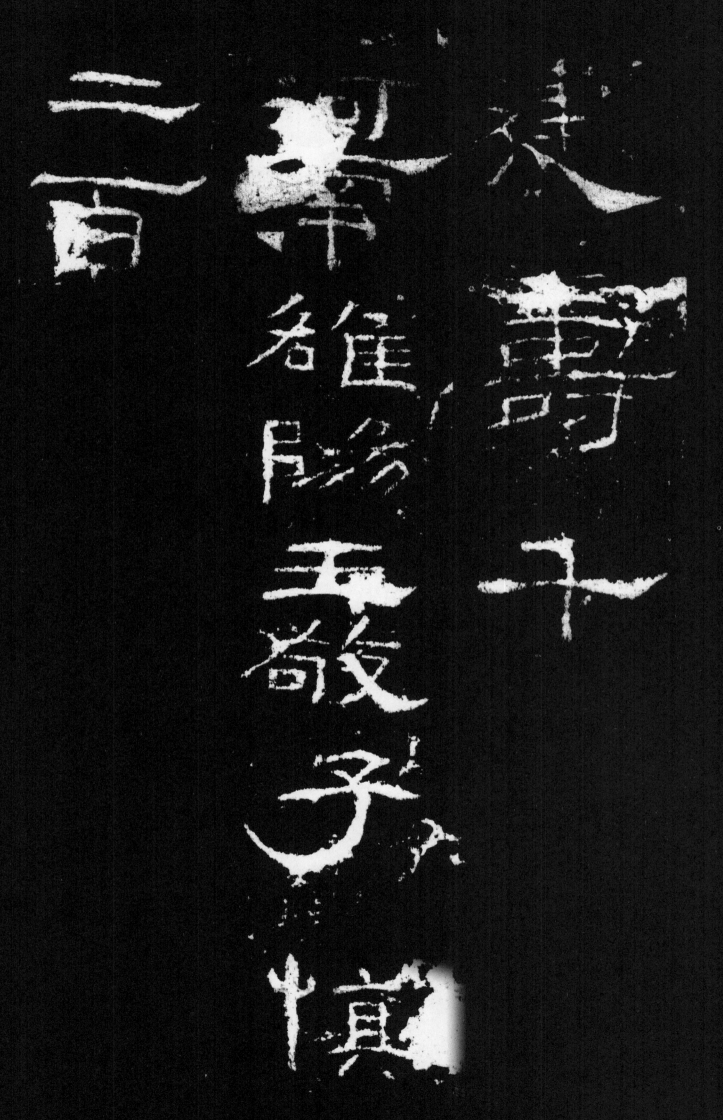

二百
翠等名雒阳五敬子慎
恭爵十雒胜
十敬子慎

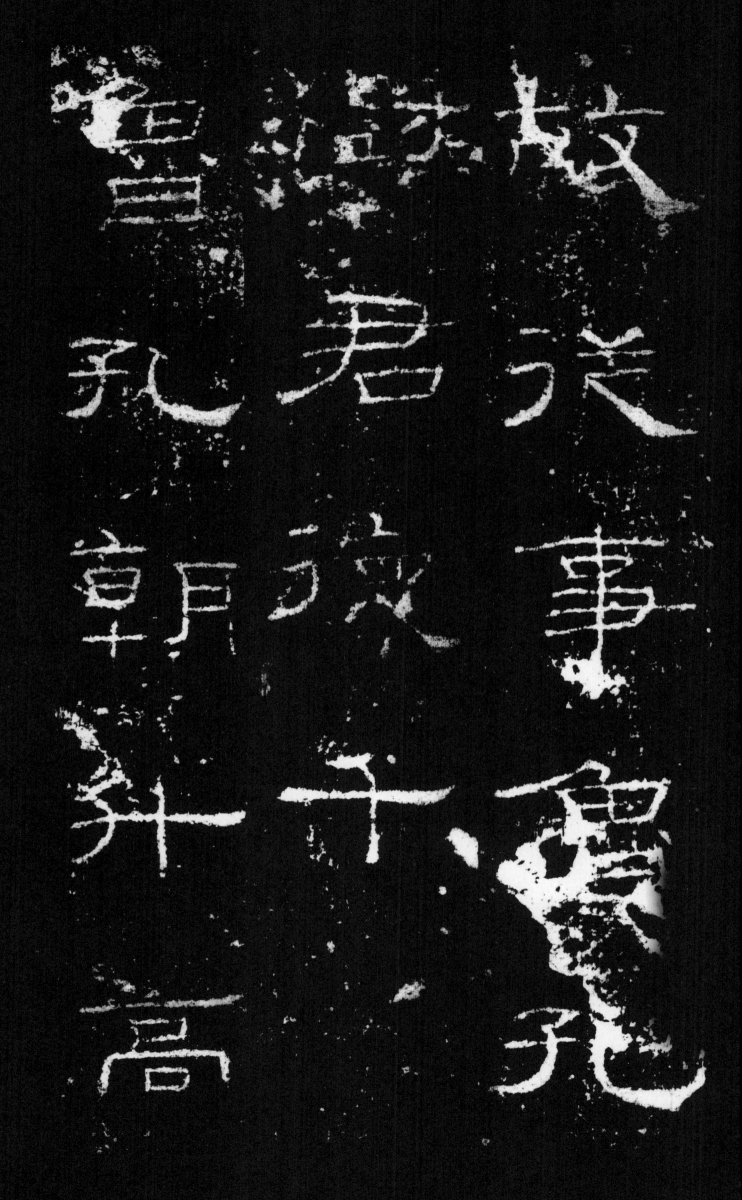

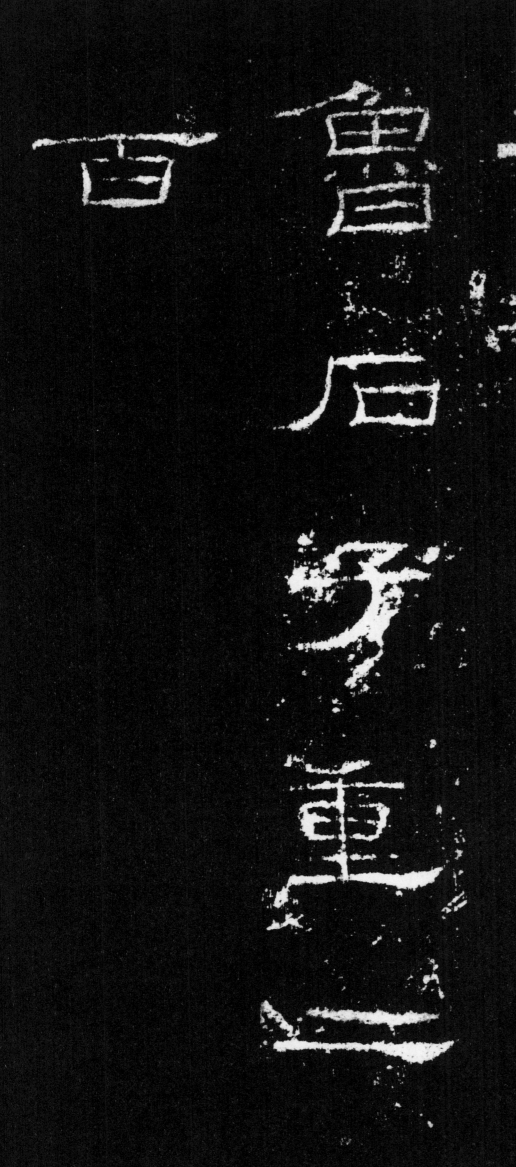

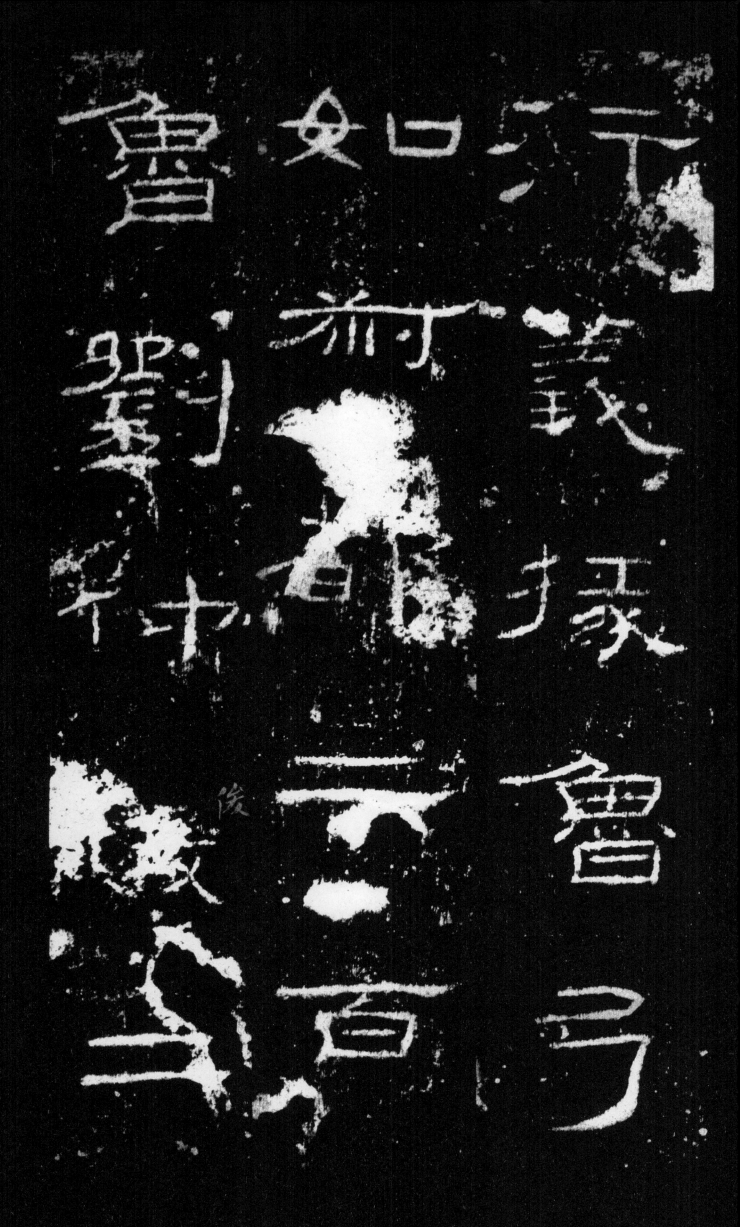

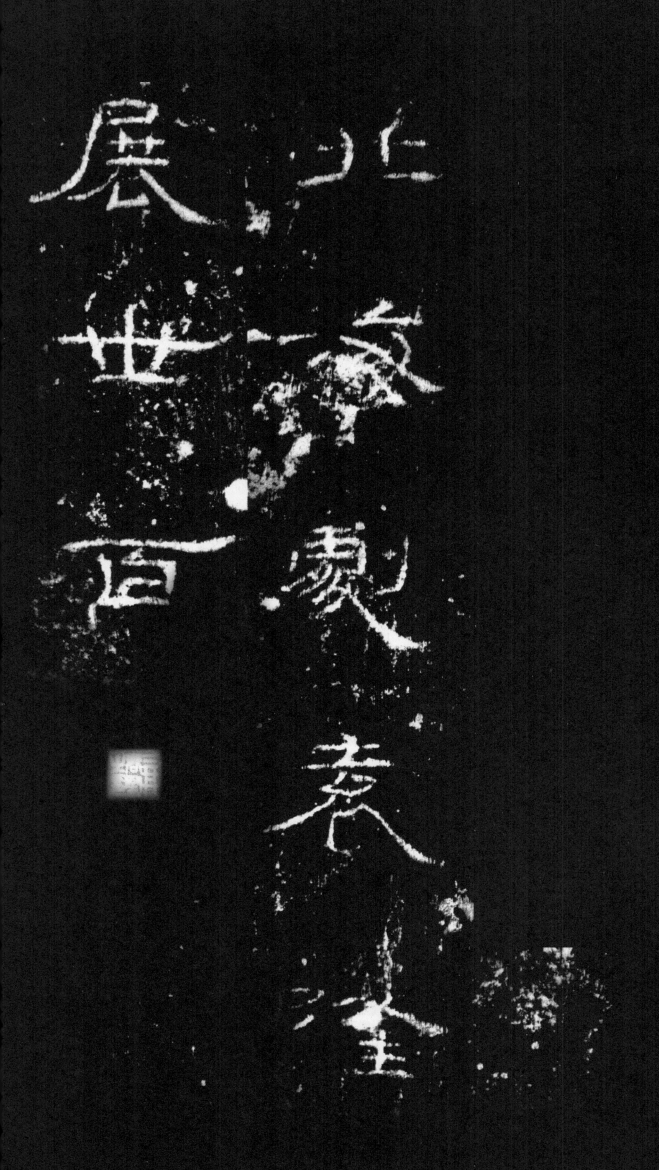

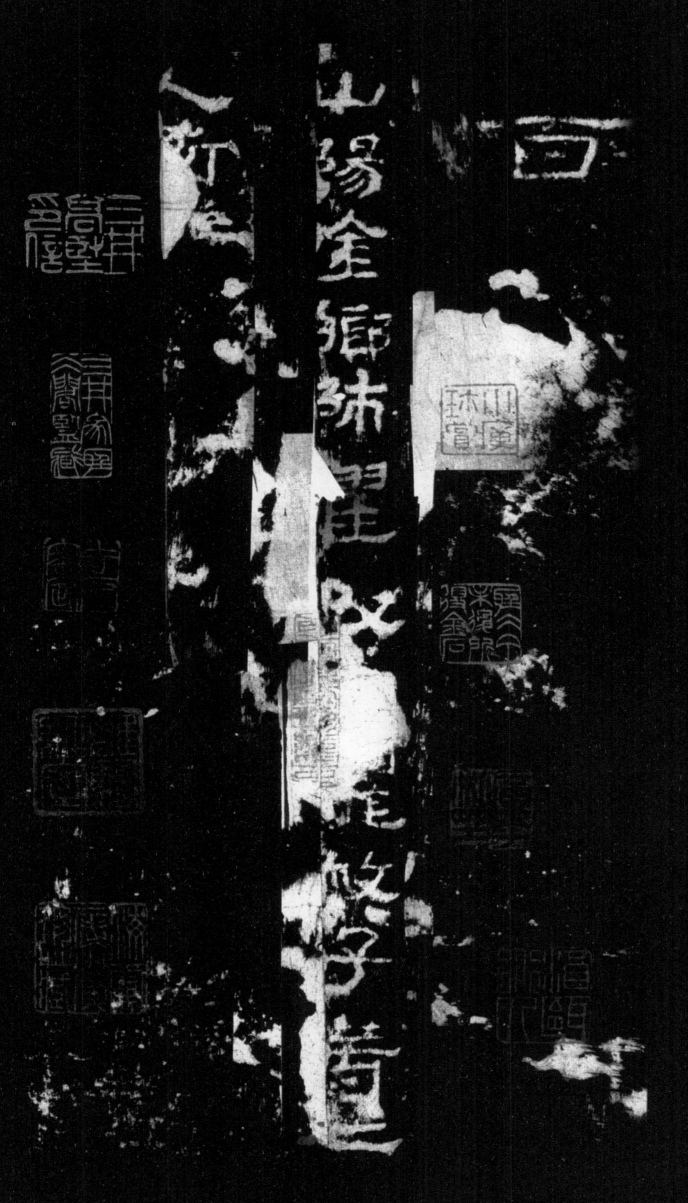

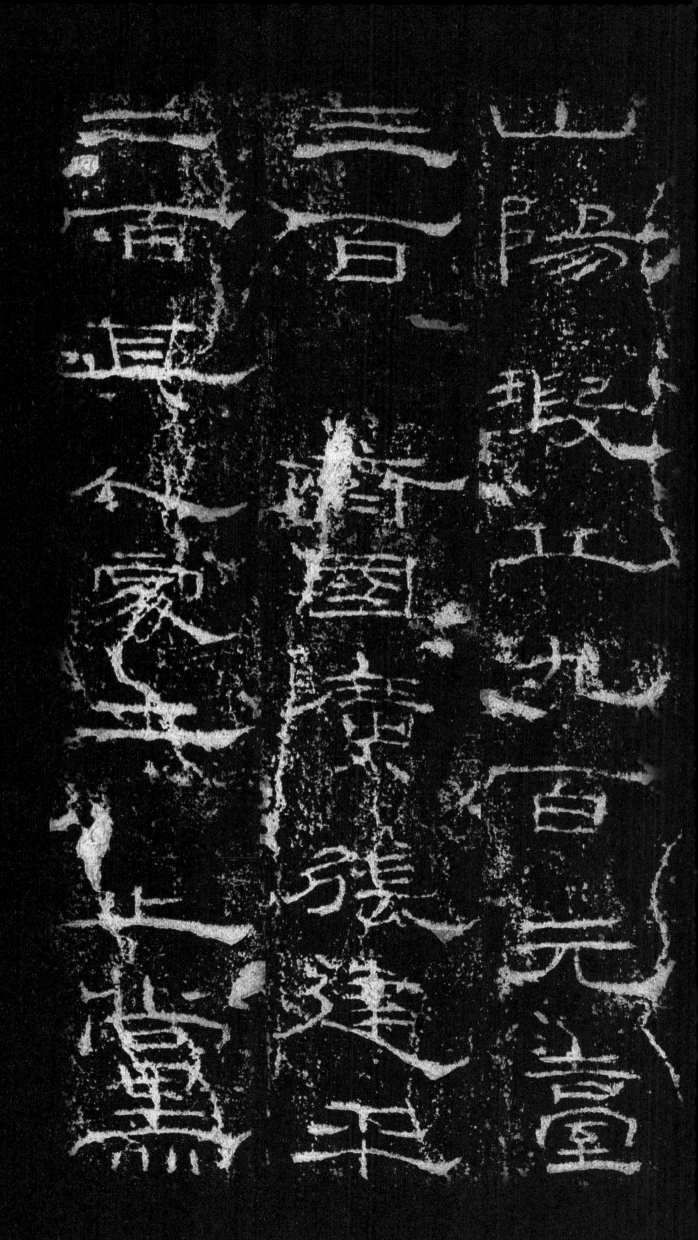

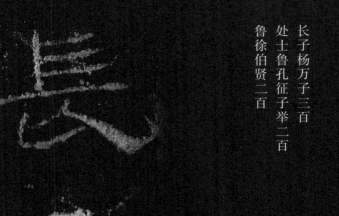

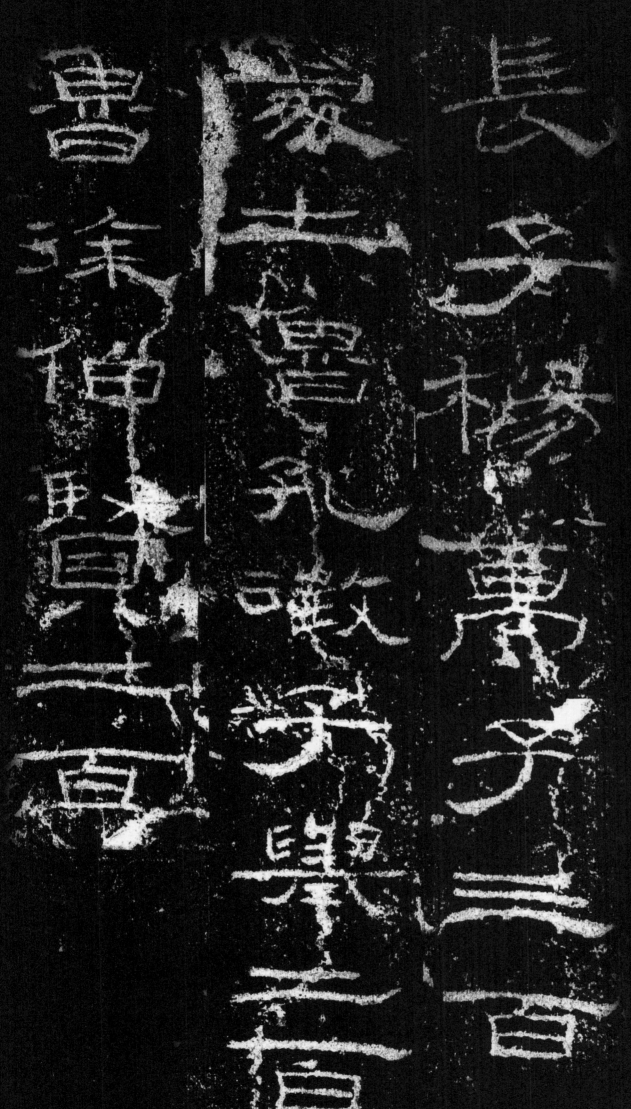

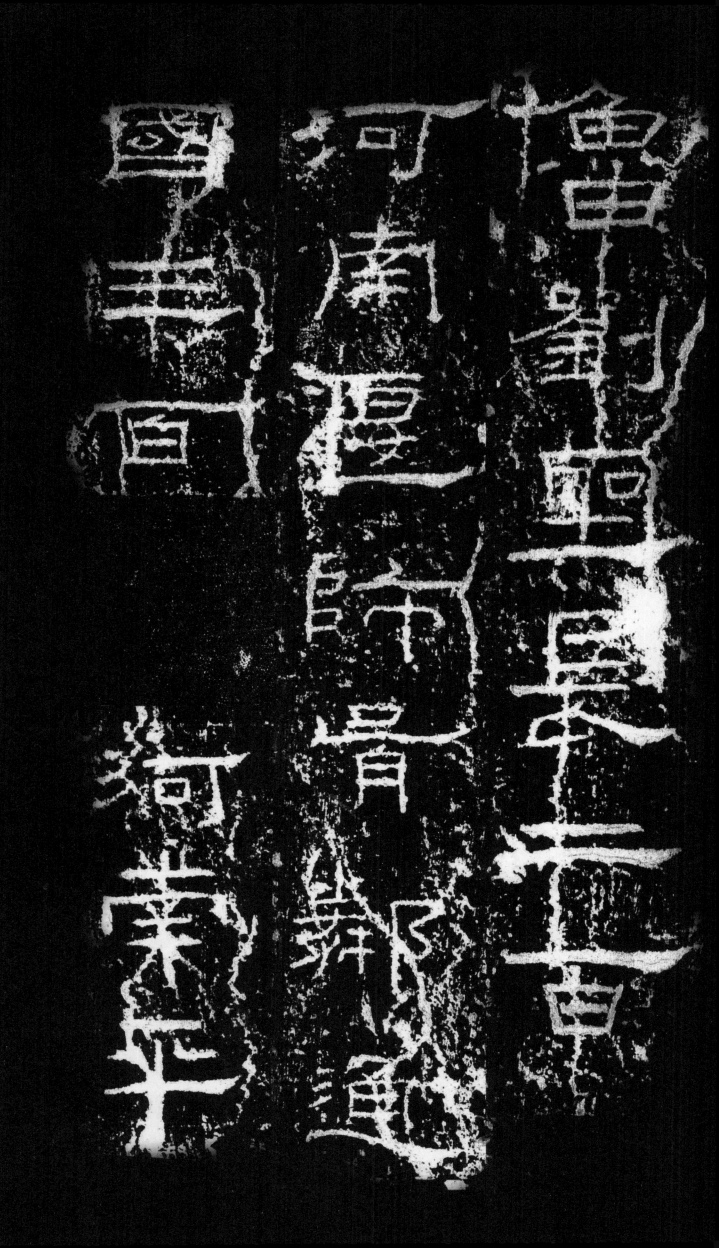

鲁刘圣长二百
河南匽师胥邻通
国三百河南平

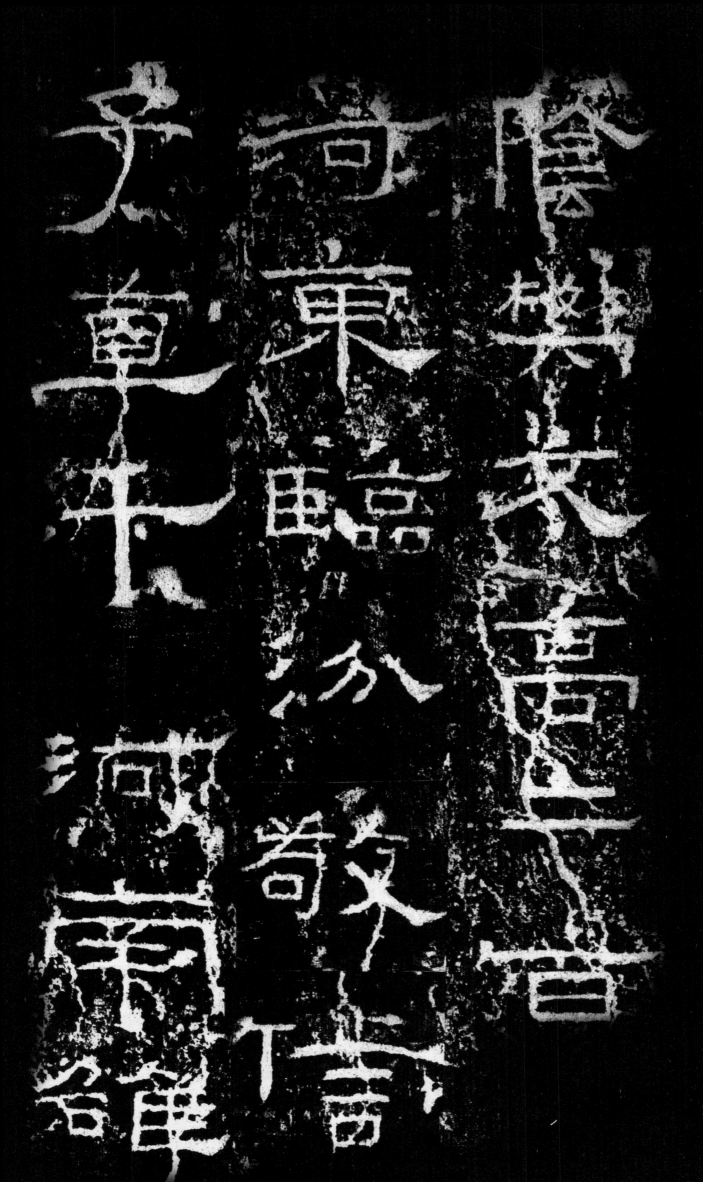

阳左叔虞二百
东郡武阳董元
厚二百东郡武

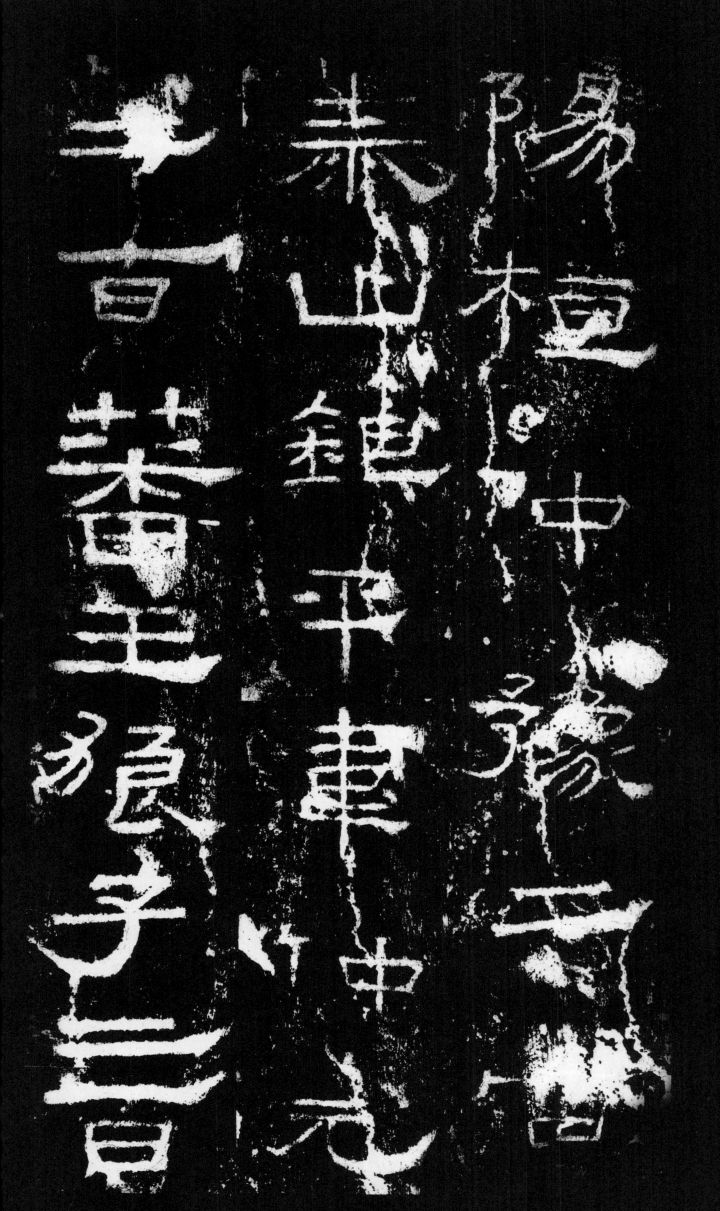

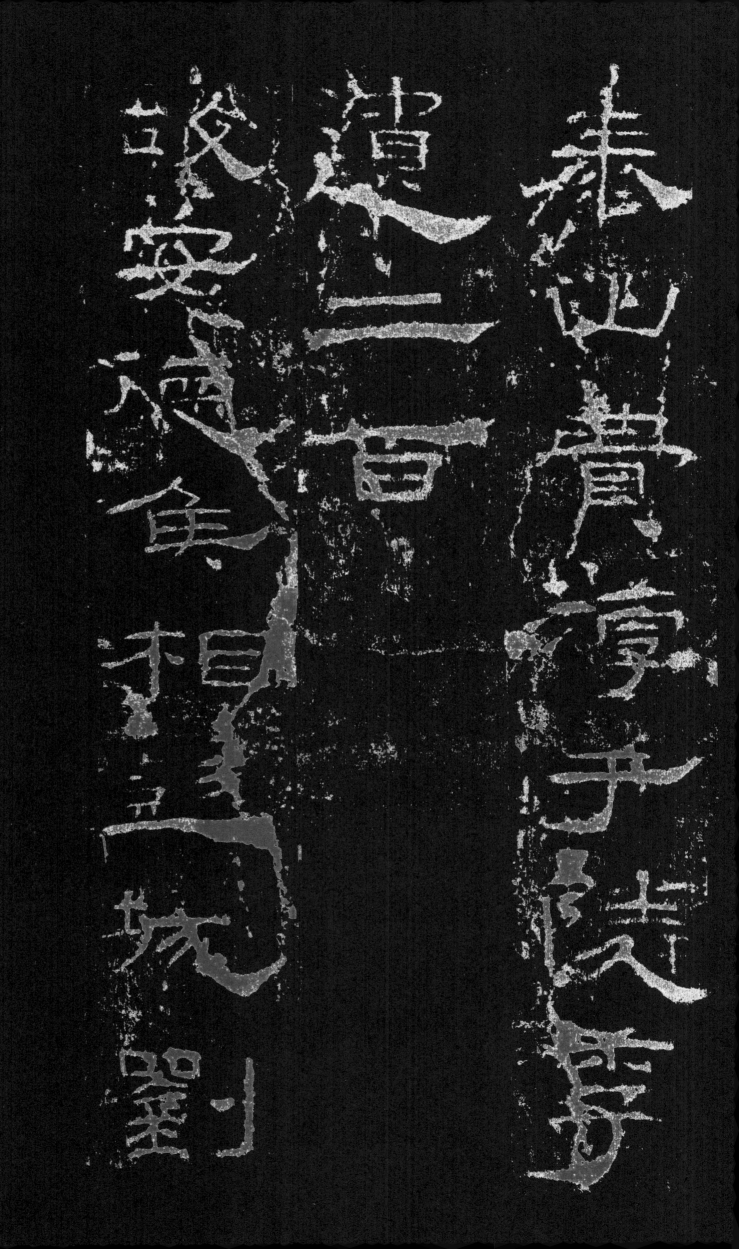

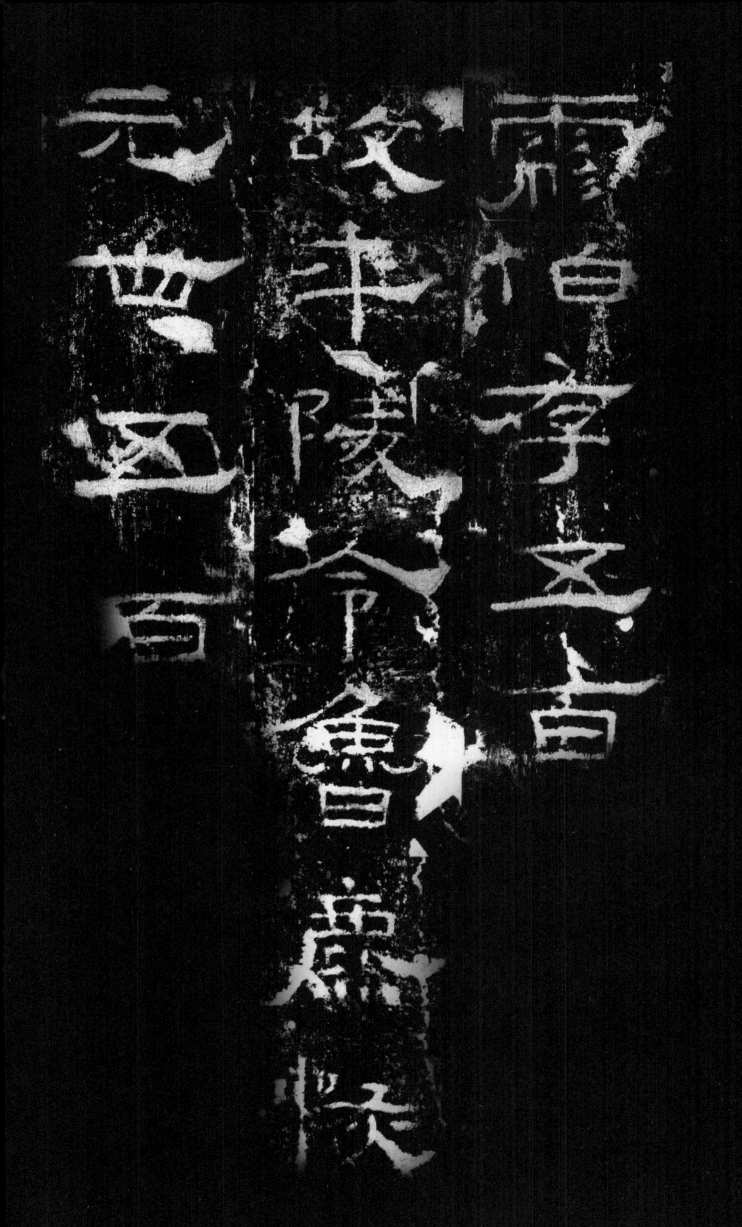

東海傅軍東臨
敬謙字季松千

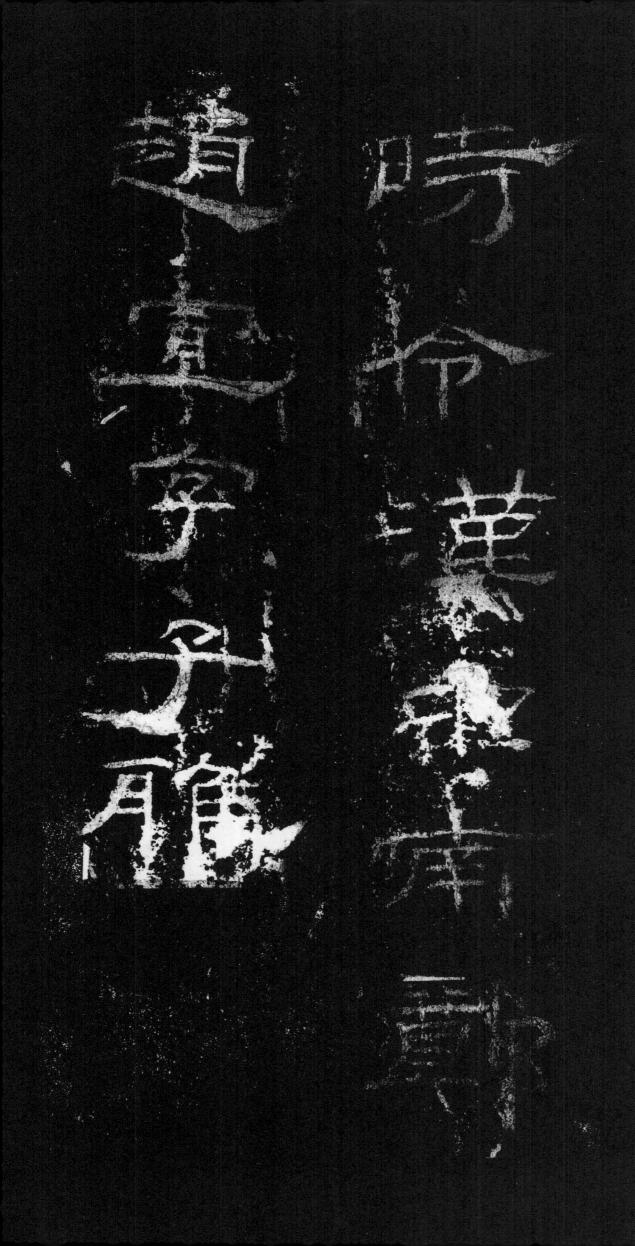

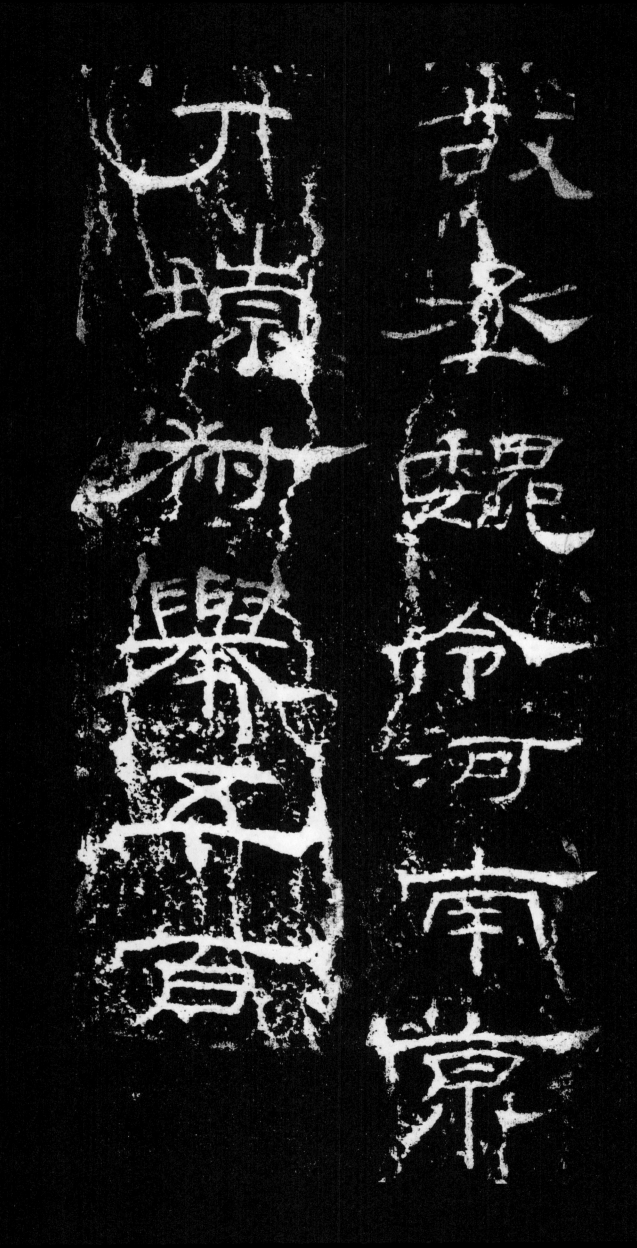

故永
魏兇
令河
南京
丁璇
叔举
五百

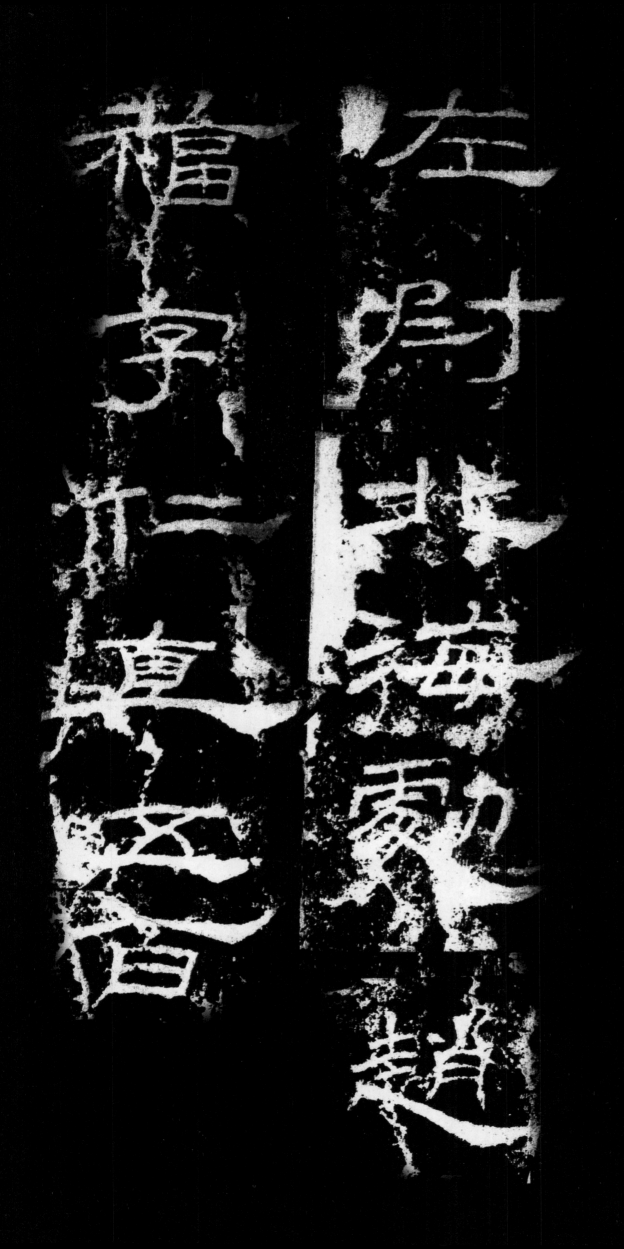

右尉九江浚適唐
安季興五百　司徒

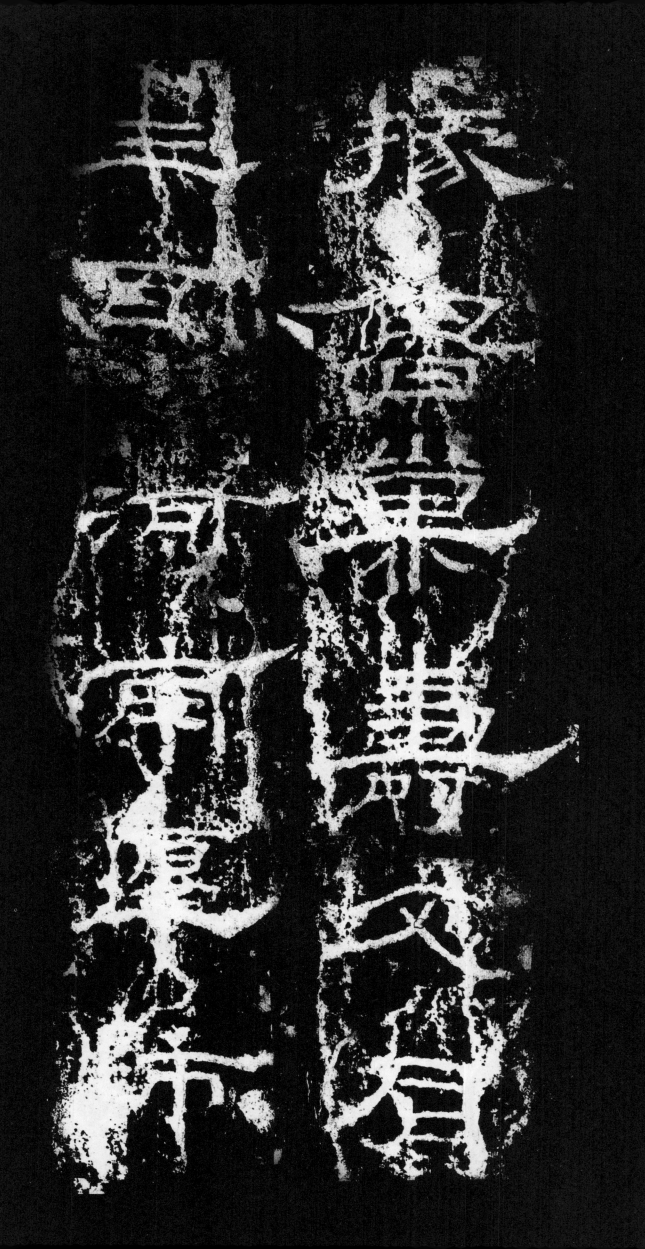

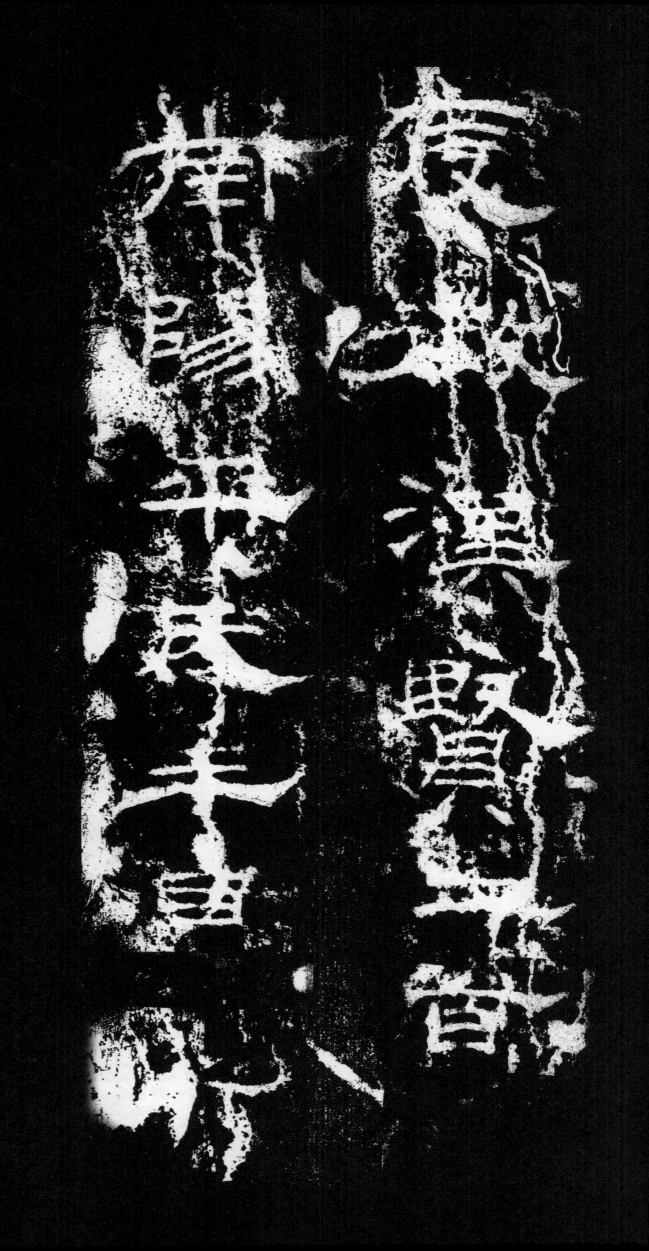

度征汉贤二百
南阳平氏王自子

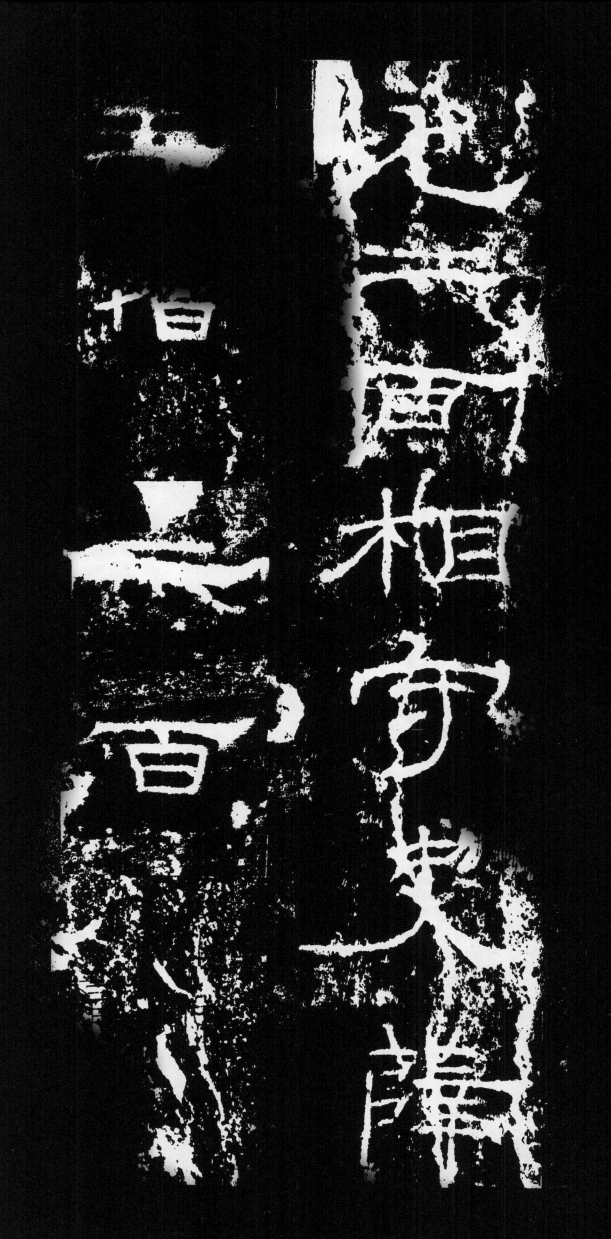

图书在版编目（CIP）数据

韩敕碑 ／ 刘开玺编著. —— 哈尔滨 ：黑龙江美术出版社，2023.2
（中国历代名碑名帖原碑帖系列）
ISBN 978-7-5593-9061-5

Ⅰ．①韩… Ⅱ．①刘… Ⅲ．①隶书－碑帖－中国－东汉时代 Ⅳ．①J292.22

中国国家版本馆CIP数据核字(2023)第007764号

中国历代名碑名帖原碑帖系列——韩敕碑
ZHONGGUO LIDAI MINGBEI MINGTIE YUAN BEITIE XILIE —— HAN CHI BEI

出 品 人：于　丹

编　　著：刘开玺

责任编辑：王宏超

装帧设计：李　莹　于　游

出版发行：黑龙江美术出版社

地　　址：哈尔滨市道里区安定街225号

邮　　编：150016

发行电话：（0451）84270514

经　　销：全国新华书店

印　　刷：哈尔滨午阳印刷有限公司

开　　本：720mm×1020mm　1／8

印　　张：12.5

字　　数：102千

版　　次：2023年2月第1版

印　　次：2023年2月第1次印刷

书　　号：ISBN 978-7-5593-9061-5

定　　价：37.50元

本书如发现印装质量问题，请直接与印刷厂联系调换。